若水文化

就是現在你自己已經想到的事情，然後靜下心來仔細地看著自己的呼吸。

很普通的圖畫也可以。

找一張你自己喜歡的圖畫，

譬如說，圖畫上畫了一個人躺在床上，

或者床上的人並不是睡覺，而是生病了，

而且病得很嚴重。

你想到了「三」個項目，

再把你想到的東西寫下來。

或者是聯想到的事情。

畫裡面最吸引你的東西，

比如說，你看見圖畫中的某個人，

或者是某個東西，

然後把你看到的這些東西記下來。

「接下來請你看著這幅圖畫，把你心裡所想到的事情寫下來。」

前言

假如你決定實踐這套修行，未來三個月你將嘗盡苦頭、受盡磨難，一再直視自己的無能為力。

如果你聽了這麼多警告，仍然心想：

「無論得吃多少苦，我都想畫得更好！」

⋯⋯那我明白了。

既然你已經下定決心，我就傾囊相授吧。

我以前的工作和現在的領域毫不相干，如今卻在人物插畫的業界站穩腳步，甚至可以說混得風生水起。

就讓我鉅細靡遺地告訴你，幫助我走到這一步的三個月練功法。

3

目次

目次

何謂三個月練功法？

三個月練功法是運用「PDCA循環」概念的練習方法，由五個階段構成。

1 尋找自己的理想中的圖
2 用範本的畫風繪製自己的作品
3 比較自己的圖與範本
4 針對一點集中練習
5 帶著練習成效回到第2章

只要高速循環這五個階段，即可在短時間內大幅進步。

本書會按章講解每個階段的做法，「深入探討」每個階段的深層細節，也會分享可以額外參考的「推薦影片」。

第4章
針對一點集中練習

第1章
尋找自己的理想中的圖

第5章
帶著練習成效回到第2章
（第二輪開始）

Action Plan

Check Do

第3章
比較自己的圖與範本

第2章
用範本的畫風繪製自己的作品

如何使用本書

★ 完整讀過一遍再開始練習

建議先將全書瀏覽過一遍再實踐，方能提高練習效率。

★ 練習時將本書放在顯眼處

每一章標題的跨頁都有該階段的關鍵字，除此之外也有用來寫下個人目標與課題的空白頁。練習過程，不妨翻開自己覺得重要的頁數，放在隨時看得見的地方提醒自己。

可以把自己練習過程的狀況、寫下個人目標的頁面與標題頁的部分發布在社群平台！

我一定做得到！

目標

尋找自己的
理想中的圖

3ヶ月上達法の中でも一番重要

基準は『心惹かれる』と

コレ俺の絵じゃん！

3ヶ月間みっちりその絵柄

と向き合うこととなるので

第1章 尋找自己的理想中的圖

■ 尋找範本

最一開始，請先找一張自己視為理想的圖當作「範本」，這是三個月練功法中最重要的部分。至於挑選標準，請選擇**吸引你**的圖。

即使一張圖的畫風「好像很多人喜歡」、「基礎畫工紮實」，只要「不吸引你」，就不適合當作這套練功法的範本。

因為接下來三個月，你將天天與自己選擇的範本為伍，如果不選擇自己真心喜歡的圖，只會提高半途而廢的風險。所以請誠實面對自己，選擇真正吸引你的範本。

順帶一提，當初我選擇的「範本」是阿牛老師（Ushi）的插畫（左頁圖）。阿牛老師曾擔任過無數作品的主任插畫家。

要說當時阿牛老師的插畫有多吸引我，我看到的瞬間，心情已經不是「喜歡」可以形容，甚至心想**「這不就是我的畫嗎！」**

當時我畫出來的東西跟現在完全不同，和他的畫也沒半點相像的地方，然而我卻深深受他的作品吸引。最理想的範本，就是能讓你產生這種心情的圖。

12

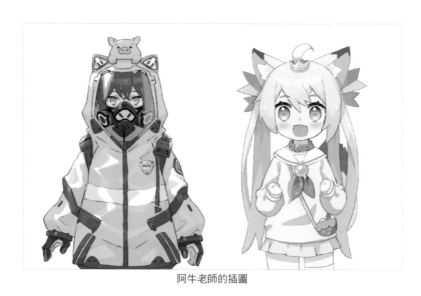

阿牛老師的插圖

■ 有太多喜歡的圖怎麼辦？

我相信很多人都有不少喜歡的圖，要決定一種自己最喜歡的畫風確實不容易。

當初我在定調自己畫風的階段，內心甚至懷著莫名的恐懼。

我在摸索畫風的時期，也是東參考西參考各種插畫。這不是壞事，但在你實踐三個月練功法的期間，請忍痛割捨其他選項，**只選擇一位插畫家作為範本。**

唯有這樣，這套練習才有意義。第 4 章我會說明為什麼，這裡請各位先記得一個重點：範本只需要一個。

範本

請寫下你視為範本的插畫家，或將那位插畫家的作品印下來貼在此處，
放在隨時看得見的地方。

為什麼選這個範本

請寫下你以這名插畫家作為範本的理由（受到吸引的理由）。
請誠實記錄，以便你未來迷惘時找回初衷。

深入探討① 優良作品的共通點

■怎麼樣算理想中的圖？

有些人就算聽我這麼說，一時間恐怕也不知道該上哪找範本，所以這一節我打算深入探討什麼樣的圖稱得上「理想圖」。

你是否曾在看到某張圖的瞬間被深深吸引，回過神來已經拍下照片、存入相簿，或是在網路上看到這種圖時下意識按了「讚」並「轉推」？那你有沒有想過：

「自己到底被那張圖的什麼地方吸引」？

我相信也是因為你喜歡特定角色或對那種題材感興趣，但撇開這些角色和題材的要素來說，你為什麼會被「那張圖」深深吸引？

因為，你被**那張圖強大無比的力量征服了**。

你是不是認為：

「那是因為這個人有天分，我就算拿他當範本也辦不到……」？

錯！大錯特錯！

因為一張圖的力量並非出於繪圖者的天分。

那種只要看一眼就會不小心被吸引的圖，都有一些共通的優點。

得團團轉。運用這些技巧時務必小心謹慎！

那麼，就來深入探討一下吧。

■充滿魅力的圖有哪些共通點？

吸引人的圖所具備的共通點，大致上可分成三種：

① 「有空間」
② 「有主角」
③ 「有想法」

接著我們搭配圖片仔細說明。

以下介紹其中幾項共通點。那些無意間吸引你的圖，大多都符合這些共通點。

都能畫出潛藏龐大力量的圖。

只要發現這些共通點，並加以磨練，任何人

當然，了解這些共通點並不只是為了尋找範本，往後作畫時也可以用運這些技巧，提升自己作品的魅力。

然而這些技巧可以說是「超強力武器」，換句話說，使用不慎反倒可能害自己被武器要

17

1 好看的圖空間感十足

畫面上有沒有「空間」，是影響一張圖好不好看的要素之一。以下舉幾個具體的例子。

■ 運用「透視」

「透視」是能夠輕易創造空間感的手法，請見左圖。

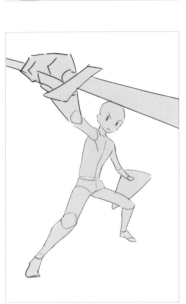

近物畫得較大，遠物畫得較小。這就是「透視」的概念。**畫圖注意這項概念，畫面就會產生立體感，魄力也會大幅增加。**透視對剛開始畫圖的人來說也不難掌握，非常推薦各位試試看。

另外，像左圖這樣誇大前後物體的關係也有不錯的效果。

右手畫大一點，左手畫小一點

這種「誇張的透視」能有效提升視覺震撼力。

使用訣竅在於**前方物體與後方物體至少要有一部份重疊**，例如左圖紅色圈起來的部分。

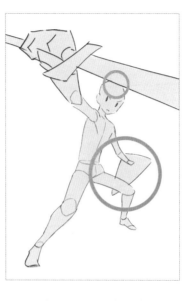

這樣就能烘托出前方物體與後方物體之間的空間。

■ 製造空隙

接下來是比較進階的技巧。先從背景圖著手會比較好理解，請見例圖的兩座塔。

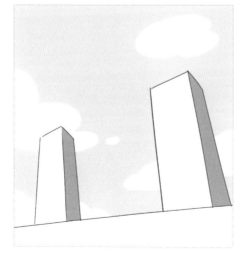

目前看起來稍嫌單調，但只要簡單加工，就能創造空間感。

比方說，像這樣在兩座塔之間搭一座橋梁，製造橋與地面之間的空隙。

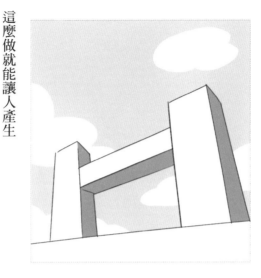

人物畫也可以應用相同的手法。以左圖為例。

這麼做就能讓人產生「好想鑽過去」、「好想爬到橋上」之類的感覺，**使扁平的畫面頓時產生立體感**。

我們讓這個女孩換個能創造空隙的姿勢試試看。左頁有修改前後的比較圖。

20

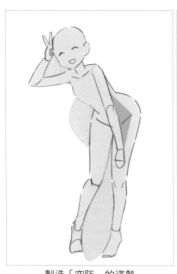

製造「空隙」的姿勢

直立的姿勢

如何，印象截然不同對吧？

比起右圖這種生硬的直立姿勢，像左圖這樣創造「空隙」，畫面就會馬上變得立體且生動，令人感覺角色好像真的存在。

畫圖的一大重點，就是營造這種畫面上的人事物彷彿真的存在、真的摸得到的感覺。

這種感覺會深深吸引觀看者。若是背景畫，會令人產生「想走進畫面」的心情；若是人物畫，則會令人產生「想摸摸看、想好好呵護」的心情。

21

▓ 區分濃淡部位

利用線條和顏色的濃淡來表現空間，是本次介紹的方法中難度最高的一個。以左方的臉部特寫圖為例。

就算範圍這麼狹小，還是有辦法營造空間感。

這個辦法，就是畫出線條和顏色的濃淡差異。

這張近距離特寫看起來相當侷促，一點空間感也沒有，下一頁我們讓它來個大變身。

以遊戲來比喻，這就像打魔王時限制只能使用特定武器。

繪製全身人像時，相當於你有什麼武器都可以用。然而描繪部分特寫時，就好比「只能用小刀擊敗魔王，禁止使用槍械與魔法」。

之所以困難，是因為特寫的發揮空間非常有限，只要稍微沒畫好就會讓整體畫面失衡。但只要掌握這項技巧，即使繪製範圍相當狹小，也能充分表現出空間感，創造人物呼之欲出的感覺。

如何？運用不同強度的線條與色塊就能表現畫面上的空間感。這項手法看起來簡單，實際上相當困難。

23

話又說回來，為什麼表現出空間感能提升插畫的魅力？

因為只要刻劃背景和人物周圍的空間，就能增添人物的「存在感」，彷彿人物真的待在那裡，好像伸手就能碰到。

畫出「空間」，
即畫出「存在感」。

空間感產生的那一刻，筆下人物也將化為現實。

但我要補充一點，這不代表Ｑ版人物之類風格較平面的插圖就不好看。平面插圖又有平面插圖的好，這一點我們有機會再談。

2 好看的圖有明確的主角

各位一定很常聽人說**「引導視線很重要」**。

但光看字面上的意思恐怕不好理解，你可能也會想：「我看圖的時候也沒想什麼，所以也不確定自己的視線有沒有被誘導……」。

一張看起來有魅力的圖，可以操控觀看者的視線而不被察覺。且待我細細講解這種技巧。

首先，請各位記得，引導視線的技巧主要有兩個意義：

【將視線集中於主角】
【避免主角以外的東西分散視線】

只要銘記以上兩大原則，你就了解這部分內容的一半了。

那麼，以下開始介紹三種「引導視線」的技巧。

■ 利用「構圖」引導視線

首先當然是「構圖」。

善用構圖的力量，即可有效引導觀看者的視線。

尤其**「三分法」**更是強大無比的構圖方式。

下方範例的構圖方式是許多人常犯的毛病。

也就是將人臉畫在畫面中央。

我猜這樣畫是打算凸顯角色的臉部，可惜成效不彰。

為什麼？因為這個畫面最顯眼的部分並不在正中央。

這時就輪到「三分法」上場了。

25

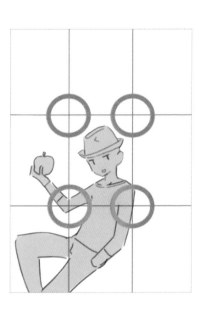

右圖將剛才那張範例加上了輔助線，縱橫各分成三個區塊，而這些**輔助線的四個交點**（紅圈處），就是畫面上自然而然吸引目光的部位。

現在，我們將最想強調的部分（主角）移到四個點上的任一點試試看，像下圖那樣。

你是否不自覺看向了人物擺在輔助線交點上的臉？這就是「引導視線」的效果。

我們也可以逆向操作，**將主角以外的東西從交點上移開**，達到「不引導視線」的效果。

這是最簡單卻超強大，還可以現學現用的引導視線技巧。

26

※原文「レイルマン構図」，為鐵道攝影師中井精也構思並提倡的構圖法。

推薦影片

【新手講座 2】能大幅增加作品魅力的魔法構圖

想了解更多**「構圖」**相關知識的讀者請參考這部影片。影片中也會介紹畫面效果比三分法更好的「鐵道人構圖（Railman）※」。

■ 利用「明暗對比」引導視線

第二個引導視線的技巧是「明暗對比」。

人的眼睛對於明暗的差異相當敏感。像左圖這樣全白畫面的中央有一個黑點，人的目光就會全部擺在這顆黑點上。

這就好比有隻蟲子停在牆上，你是不是也會忍不住去看？既然對比的視線誘導效果這麼強大，豈有不用的道理？

接下來我要介紹〈蒙娜麗莎的微笑〉與許多知名西洋畫作也有用到的簡單古典技巧。

左圖目前看起來有點找不到重點，試著運用對比技巧引導視線看看。

假設要強調臉部，可以將臉部周圍的物件（帽子、衣服）塗成深色，加強與臉部的對比。

至於希望低調一點的背景則塗上較淡的顏色，避免視線分散。

雖然只有調整顏色，但我想各位已經感覺到引導視線的效果了。接著我們一次畫到底，替整個畫面加上暈影，讓臉部成為畫面最亮的部分。

看起來如何？

和原始圖比較一下……

是不是感覺視線下意識集中到人物臉上了？

這就是利用明暗對比引導視線的效果。

■利用「疏密」引導視線

最後一項引導視線的技巧是運用「疏密」。

假設現在有一張圖像左邊這樣。

看起來完全沒有重點，這裡我們試著利用「疏密」來引導視線。

29

如何，是不是不自覺往東西聚集的部分看過去了？這就是「疏密」的效果。

區分鬆散的部分與密集的部分，視線自然就會往密集的部分移動。

人天生會被密集的東西吸引目光，所以畫圖時，想強調的部分可以畫得密集一點，不希望被注意到的部分則畫得鬆散一點，這樣就能有效引導視線。

這個技巧也可以應用於人物插畫。以前面那張圖為例——

這樣已經有不錯的視線引導效果了，但如果再加工一下……

撤除看起來有些做作不談，你是否下意識盯著人物的臉看了？這是因為**臉部細節更多、密度更高，其他部分較鬆散的緣故**。

像這樣製造疏密的差異，就能將觀看者的視線順利導向你希望呈現的部分。

你有沒有看過某些圖「處畫得精緻卻沒什麼魅力」？

反過來說，你有沒有看過某些圖「畫面雜亂卻莫名吸引人」？

這些都和作畫過程**有無意識到疏密有莫大的關係**。

③ 好看的圖有明確的想法

這一點至關重要。一張圖如果缺乏創作者的想法，無論用上了多少技巧，也無法成為一件好作品。

每當有人問我畫畫最重要的事情是什麼，我腦中第一個想法都是：

「要對自己的畫有信心」。

這不是無憑無據的精神喊話，而是很實際的事情。

為什麼要有自信才能畫出有魅力的圖？

因為**相信自己才可能催生出更多、更好的「想法」**。

31

你以為那些插畫高手畫一張圖完全不費工夫，不用多少時間就能輕鬆搞定，但那只是錯覺。

絕大多數的情況，即便是天賦異稟的插畫家，一開始打的草稿也不是那麼有魅力。

雖然也不乏一次就畫出滿意作品的情況，但這往往只是僥倖，幾乎所有人過程中都會一再嘗到自己怎麼畫都不盡理想的滋味。

然而這個煩惱的過程，正是一張圖是否能展現魅力的轉捩點。

在這個環節，相信自己的人會積極思考：

「不！我的畫一定有它的魅力！到底是什麼原因讓它看起來不上不下……」

接著便會冒出各種想法，例如：

「對了！只要利用三分法，將人物的臉移到這個位置……」

或是

「畫成這個姿勢好像可以創造空隙，營造出空間感。」

但假如不相信自己的畫，很容易自暴自棄，哀怨自己「終究還是沒天分，只畫得出這種水準的東西」。

從你不相信自己的那一刻起，你辛辛苦苦學到的知識將再無用武之地，思考也會停滯，阻礙創意。

又或是

「如果讓人物捏碎蘋果更能凸顯他的力量……」

當然，並不是每次冒出的想法都能馬上得到正面回饋。

但你絞盡腦汁想出來的點子，未來一定有機會發揮用處。

反過來說，如果這個階段你隨隨便便敷衍過去，絕對幫不了未來的自己。

這就是好看的圖、有魅力的畫最重要的共通點。

「我的圖還可以更好！」

請秉持這種想法，相信自己作品的潛力，努力思索改善方法。

錯！大錯特錯！

但容我明明白白告訴你：

用於那些才華洋溢、作品可以當範本的人。

我想還是有人缺乏自信，認為這種事情只適用於那些才華洋溢、作品可以當範本的人。

你內心深處肯定也覺得：

**「我的表現手法有魅力！
我希望那股魅力再多展現一點！」**

如果你不相信自己的畫，對自我成長沒有興趣，又怎麼會翻開這本書？

畫畫上最重要的事情肯定早已存在你的心中，那就是對自我表現手法的信心。**請好好珍惜這份自信**，並從中獲得力量，儘管想出更多好點子吧。

這才是提升你作品魅力的**最大助力**。

34

我想對某些人來說，要找到可以充當練習範本的圖並不容易。

不過只要依循本章講解的幾項重點，多多觀察其他人的畫作，相信你也會發現某些圖吸引自己的地方在哪裡。

希望本章介紹的技巧，能幫助你找到自己心目中理想的插畫作品。

推薦影片

【這張圖爛透了】專業插畫家剖析缺點！

想具體了解「**想法**」的讀者請參考這部影片。
影片內可以看到我翻出自己高中畫的插畫重新審視，並逐步修改，提升圖的魅力。標題看起來有點毒舌，但其實內容是很正向的，請安心觀看。

過來人經驗談① ケシピン

職業：物理治療師

繪畫資歷：20年左右

Q,你一天練習多久？

平日一小時，假日六～八小時。

Q,你練習的目標是什麼？

我想畫出可愛的絆愛※1，所以練習得很勤。但其實一開始我只是想拉著朋友一起開心畫畫，結果一個不小心就迷上了三個月練功法的魅力（笑）。

Q,有沒有什麼心酸的經歷？

我不是想找藉口，但我真的希望能有更充足的時間可以畫畫。目前我正努力朝著第四輪前進。

Q,你覺得這套練習最有效果的部分是什麼？

我有加入網路上的繪畫同好社團，也邀了一些同好一起嘗試「三個月練功法」。原本我們都只是開心亂畫，後來漸漸意識到如何畫得更好，也開始討論要怎麼進步，這是我最驚訝的變化。以前我自己練習的時候有些地方不會注意到，但像現在我在構圖階段就會特別注意如何引導視線。

Q,感覺受挫時，你是如何度過難關的？

我會做一些簡單的事情，比方說描圖，強行激發出想畫畫的心情。我以前受挫時好像還發了一則莫名其妙的推文，內容是「我要刺激我的伏隔核跟蒼白球※2！」（笑）

※1：日本知名Vtuber。
※2：伏隔核（nucleus accumbens）與蒼白球（globus pallidus）都是腦中與獎勵學習相關的部位。

嘗試前

2.5 輪後

ケシピン的心得

開始嘗試三個月練功法之後，我認識了新朋友，也和原本就認識的同好感情更深。更重要的是，認識這些同好讓我知道不是只有我一個人辛苦，大家都在努力畫得更好，我也因此得到了許多勇氣。

三個月練功法真的就像禁藥一樣，沒體驗過這種刺激感的人可能會不小心上癮，變得「想要更多更強的刺激！」

雖然我離自己理想中的水準還差得遠，不過開始嘗試三個月練功法之後，我確實進步了一些，也從中獲得成就感。一旦嘗試過，保證你會懊悔「自己為什麼不早點開始」？（笑）

第2章

用範本的畫風
繪製自己的作品

超本気モードで

その人になったつもりで

実際に発売されるものだ

この作品の良し悪しで

自分の進路が決まる

第2章　用範本的畫風繪製自己的作品

別只當作練習，而是想像：

「這張圖要做成商品，是要實際放在店裡賣的東西。」

如果你還是學生，很難想像商品的概念，也可以想成：

「這是我要放在作品集裡面的作品。」

「這張作品的好壞決定了我之後會上哪間學校。」

至少要認真到這種程度。

■ 直接提筆上陣

選好範本後，你要做的第一件事，就是馬上實踐！

請你卯足全力畫出一張圖。

參考你選擇的範本，不要描、不要臨摹，而**是想像自己變成那個人，模仿他的畫風，創作你自己的作品。**

左頁是我當初在這個階段認真畫下的作品。

關鍵在於，能多認真就多認真。

40

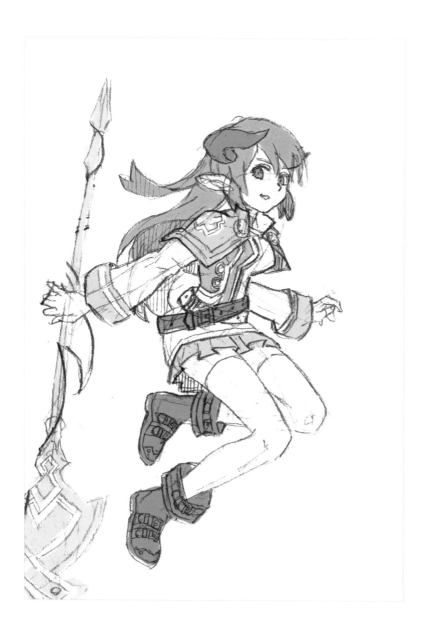

為什麼態度很重要？因為**認真以對才能發現你真正需要解決的課題**。

如果你這次不認真畫，下一次的課題自然就會變成「上次沒有認真畫，所以這次認真畫看看」。

這並非改進自己插畫技巧的具體課題，而是調整自己畫圖態度的課題。

只要還留著這項課題，就永遠找不出實際需要改善的問題。

為了徹底處理掉「下次認真畫」的課題，一開始就要用盡全力。

你可能會覺得：「完整畫出一張的圖這麼難，一開始就這樣難度未免太高了吧！」沒錯，這確實是最吃力的部分。

沒有人一開始就能完整畫好一張圖，有些人搞不好還沒上過顏色，或第一次嘗試電繪。

但這些情況都無所謂。

總之請使盡你現階段的渾身解數，強迫自己畫出接近「範本」的水準。

這是三個月練功法最初也最大的難關。

■ 要畫什麼？

如果不知道要畫什麼，也可以嘗試看看二次創作。比方說，你想畫女孩子，可以先畫畫看初音未來。

如果這樣無法滿足你，不妨嘗試畫些簡單的原創角色。

假如你不曾想過自己的原創角色，不知道如何構思，可以參考下方的影片「設計自己的原創角色」。

只要設計出一個原創角色，就能解決「不知道要畫什麼」的煩惱了。

推薦影片

【簡單 6 步驟】任何人都能設計出原創角色的方法

影片內介紹了幾個能夠**簡單設計出原創角色的方法**，統整設計原創角色時的重點，例如輪廓、選色等等。

深入探討② 如何將人物畫得好看

很多人聽到「構圖好壞」，或許馬上會聯想到一些既困難又複雜的問題。

不過這次我們簡單扼要，**只說明強調人物的構圖方式。**

如果你煩惱自己「費盡心思也畫不出有魅力的圖」，我相信讀完以下內容會得到一些幫助。

■即使臨時上陣也想把圖畫好！

就算你徹底化為自己要模仿的人，也做好了全力以赴的心理準備，想必也免不了不安。

人嘛，即使知道自己不及範本的水準，還是會想盡己所能畫得好一點。

若你有這種想法，我建議可以善用「構圖」。

構圖往往是畫圖時第一個碰上的煩惱。以下我會介紹幾種代表性的構圖種與其優點，以及將每種構圖畫好的訣竅。

1 立繪構圖

立繪構圖※，是指人物從頭到腳都在畫面內的構圖，例如左邊兩張圖。

最近的社群遊戲經常能看到這類構圖。感覺上這幾年有很多人是受到社群遊戲的影響而開始畫畫，所以有不少人下意識選擇立繪構圖。

我曾在影片中提過，立繪構圖很容易給人一種畫得很差的感覺，但其實立繪構圖也有它的優點。

■ 立繪構圖的優點

立繪構圖最大的優點，莫過於能充分展現角色魅力。因為你可以在一張圖上塞入所能表現出角色個性的要素或武器等等，因此只要畫得好，就有機會讓人一眼喜歡上角色。

※：原文「立ち」，指無背景的全身人物插圖。

45

■ 立繪構圖的缺點

立繪構圖雖然畫起來容易，但相對地也需要足夠的功力才能畫好。

由於這種構圖不會將焦點集中在你特別想展現的部分，所以觀看者容易以「減分方式」看待，也就是傾向於找瑕疵。

這也是為什麼推特上那些分享遊戲人物立繪圖的貼文底下，經常看到「這張圖看起來怪怪的」之類的回覆。

■ 畫好立繪構圖的訣竅

想要畫好立繪構圖其實不難，只需要**「修正奇怪的部分」**。

下面有兩張修改前後的對照圖。

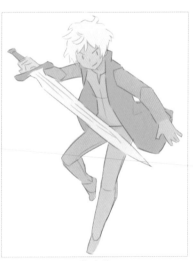

修改後
修改了頭部大小、左手姿勢

修改前

46

只要你覺得奇怪，比方說「臉好像太大」、「手看起來不夠帥」，就算只是芝麻綠豆大的小問題也要馬上修改，一一解決。

這種程度的問題在其他構圖中還可以接受，唯有立繪構圖不能放任不管，因為那小小的瑕疵便足以令觀看者分心，以致於注意不到優點。

將立繪構圖畫好的訣竅，就是**盡量找出瑕疵並修正**。

2 遠景構圖

遠景構圖，即人物在畫面中只占了小小一塊的構圖。例如左邊兩張圖。

這種構圖的主角是背景，經常用於表現角色所在世界的設定。

這種構圖在這幾年來也是數量遽增。

像是為遊戲和電影設計世界觀的「概念藝術」（concept art），就經常採用遠景構圖。

■ 遠景構圖的優點

遠景構圖的優點莫過於能夠表現廣闊的區域。

我認為遠景構圖的一大特徵，是能藉由描繪人物居住的世界，勾起觀看者「想進入這樣的世界」、「想和人物一起旅行」的心情。

以另一個角度來說，概念藝術這類背景相關的工作機會也很多。

概念藝術、背景插畫和人物設計不同，無論是過往的2D時代還是現在3D技術發達的時代，一直都很缺人，而這個需求未來想必也只會多不會少。有志成為專業插畫家的讀者，不妨將遠景構圖練熟，拓展自己未來可能的發展。

■ 遠景構圖的缺點

不過要將遠景構圖畫好，需要相當豐富的知識。

繪圖者必須累積光影、透視、質感等各方面的知識，才有辦法將背景圖畫得好看，因此對新手恐怕門檻較高。

■ 畫好遠景構圖的訣竅

將遠景構圖畫好的訣竅，就是下筆前先想好線條大致的安排。

一般人很習慣一開始就把建築物和樹木畫得太細，但這樣容易導致畫面凌亂不堪。請見下面兩張圖，一開始最好像右圖一樣規劃好每個要素大致的位置、方向、線條，再像左圖一樣補上你想表現的細節。事先規劃是繪製遠景構圖時非常重要的步驟。

補上細節

←

大致規劃

49

3 俯視構圖（俯瞰）

俯視構圖就是像左圖這種「由上往下看」的構圖。

將鏡頭稍微抬起，高過角色的頭，就可以形成俯瞰角度的構圖。

我猜有不少人認為只要換個角度，畫面就會好看很多。

好看是好看，但你知道那樣好看在哪裡嗎？

如果不知道畫成某個角度有什麼目的和效果，只是盲目運用，有時候可能會造成反效果。

畫圖時要**確實了解使用技巧的目的並妥善運用。**

■ 俯視構圖的優點

俯視構圖最大的優點，在於能放大臉部。

俯視構圖最大的優點在於放大臉部，提升插圖的吸睛度，還可以視情況微調角度，畫出身體。

放大臉部可以提升角色的「吸睛度」，讓更多人接受角色，從而提升商品的銷量。

比方說少年漫畫雜誌的封面，經常會放上漫畫人物的臉部特寫。

為什麼會選擇這種構圖？因為人都喜歡看別人的臉，**注意別人長相是人類的天性**。

因此雜誌封面上有沒有放上又大又顯眼的人臉，銷量可能差上十萬八千里。

■ 俯視構圖的缺點

俯視構圖的缺點，就是難畫。

從右頁例圖也看得出來，人物許多部位都有重疊的部分，例如上半身與下半身、衣服和腳，因此畫的時候必須想像那些被擋住的部分，又或是得花上大把時間將被擋住的部分也畫出來，這就是俯視構圖的缺點。

■ 畫好俯視構圖的訣竅

有些人可能會說，擋住的部分不畫不就得了嗎？事情可沒這麼簡單。

人對於平常看慣的事物**相當敏感，尤其是人體**。所以一旦比例稍微失衡，觀看者就會馬上感覺「好像哪裡怪怪的」，進而引起「不舒服」的感受。

因此，如果要畫好俯視構圖，建議像下圖一樣，**連擋住的部分也確實畫出來**。

4 仰視構圖（仰望）

仰視構圖就是左邊這種「由下往上看」的構圖。

角度和前面介紹的俯視構圖相反。

■ 仰視構圖的優點

仰視構圖能有效表現角色雄厚的氣勢，也很適合表現性感與分量感。假如你想畫**強調女性胴體的性感插圖**，仰視構圖可以發揮不錯的威力。

■ 仰視構圖的缺點

仰視構圖的缺點跟俯視構圖一樣，難就難在如何畫好擋住的部分。還有一點，很多人常常忽略了下巴的輪廓。

53

尤其畫女性人物時，明確勾出下巴輪廓看起來會更可愛。反過來說，沒畫下巴就很難表現出可愛的感覺。

畫好仰視構圖的訣竅

為了解決下巴輪廓的問題，我們也可以稍微扭曲事實。

正常來說，仰視的時候根本看不出下巴的輪廓，但**為了表現出可愛的感覺，就直接畫出來吧**。

某些時候，這種程度的彈性應對效果奇佳。我鼓勵各位巧妙地扭曲事實，不過要注意，別誇張到讓人覺得不自然。

修正後

修正前

以上就是幾種基本構圖的概念。接下來談談「裁切」的技巧。

5 裁切

裁切是切掉多餘的部分，畫面上僅保留欲表現部分的做法。

右圖為裁切前，左圖為裁切後。

下方為裁切前後的對照圖。

■ 裁切的優點

裁切非常適合新手操作，可以輕易聚焦你想強調的部分，切除其他部分。

裁切後

裁切前

55

講難聽一點，只要糊弄掉失衡的部分，**觀看者自然就會關注優點。**

即使有一些地方不平衡，我們也可以設法將觀看者的視線從瑕疵上移開。

■ 裁切的缺點

裁切的缺點，同時也是優點。將畫面上的某一部分拉近，代表目光會往該處聚集，所有細節都會一覽無遺。

因此保留下來的部分要畫得更加用心、仔細。

不習慣裁切的人，可能需要花點時間才能掌握。

■ 裁切的訣竅

運用裁切的訣竅，就是**連準備裁掉的部分也要畫到一定程度。**

裁切雖然可以藏拙，但效果終究有限。

如果打從一開始就只畫你希望強調的部分，很容易導致整張圖比例失衡，尤其脖子長度、眼睛大小、肩膀寬度等部位的比例更容易跑掉。

為避免上述情況發生，作畫時記得綜觀整體。

有些人可能會覺得，既然畫面外的部分要切掉，何必花時間去畫？但完整畫出插圖，之後也比較方便調整裁切的位置和範圍，所以希望各位都能牢牢記住這一點。

看不見的部分也要用心畫好。這或許是放諸

四海皆準的

「畫好的訣竅」，也是

「進步的訣竅」。

想利用裁切增添魅力，首先得將圖完整畫好。

七〇頁〈不良作品的通病〉也會介紹一些不

好的構圖，建議各位搭配本章內容一起理

解。

推薦影片

【畫得更好看的神奇法則】有魅力的姿勢這樣畫

影片內講解了我**在設計角色姿勢時特別注重的地方**，
包含如何運用三角構圖畫出有躍動感或安定感的動
作，還有如何畫好仰望、俯望的姿勢。

老師在影片裡面說「如果想畫初音未來，就直接畫初音未來，不用刻意去學人體構造」，可是我怎麼畫都歪七扭八的，我是不是應該多練習畫人體？

如果你畫圖時發現自己不太能掌握人體的比例，那當然需要練習。

你聽了可能會想「那幹嘛不一開始就練習」？話也不是這麼說，我的意思是「先認真畫下一張圖，練習等之後再說」。

認真畫下一張圖後，我希望你先仔細觀察自己的作品，再深入思考自己莫名覺得「人體比例很奇怪」的問題究竟出在哪裡。比如頭身比例不自然、不會畫胸部、手腳畫不好，像這樣釐清問題細節才是最重要的。

■ 先畫過一遍！練習之後再說

我在影片裡的說法比較偏激，比方說「練習之後再說」、「漫無目的地練習只是在逃避」，或許有人聽了會以為不可以練習，其實不是這樣。

■ 練習方法因人而異

有些人雖然有辦法將四肢畫得很自然，但肩膀卻總是畫不好。

有些人則是肩膀畫得很好，但四肢怎麼畫怎麼怪。

每個人擅長與不擅長的部分都不一樣，因此不可能所有人都適用同一套練習方法。

針對哪個部分練習效果比較好，每個人情況不同。所以為了找出自己需要加強的部分，重要的是先實際畫過一遍，分析結果，再採取必要的練習。

■ 分析後再進行基礎練習

基礎固然重要，然而基礎永遠學不完，如果你抱著「徹底打好基礎再當插畫家」的心態，恐怕一輩子都當不了插畫家。

與其抱著「總之先學習臨摹」之類的想法，懵懵懂懂地練習，應該先弄清楚自己的不足之處，專心針對弱項採取必要的基礎練習，補強效果會好上數倍。

先分析「哪部分的比例為什麼失衡」，接著假設「要做什麼練習才能解決問題」，這才是好的練習方式。

過來人經驗談② KIN金魚屋

繪畫資歷：20年以上

職業：插畫家

Q, 你一天練習多久？

工作日二～三小時，假日大約十三個小時。

Q, 你覺得這套練習最有效果的部分是什麼？

我更懂得去觀察、比較自己與他人作品之間的差異，也有能力找到適合自己的方法。

Q, 有沒有什麼心酸的經歷？

我一直以來都是靠畫畫吃飯，但這麼久以來卻完全不了解觀察和學習的方法。開始嘗試三個月練功法後，好幾次懊悔自己以前竟然浪費了這麼多時間。

Q, 你是怎麼克服低潮的？

我會安排一天不畫畫的休息日，或是去推拿、早點睡覺，還會將手感好時在畫圖之前會做的事情記錄下來，手感不好時就嘗試看看這些事情。

Q, 你在尋找範本時有沒有碰上困難？

我在嘗試三個月練功法的過程慢慢培養出觀察力，也開始明白自己真正想畫什麼東西。所以有時候我練習到一半又跑去找其他喜歡的圖，然後從頭再來一遍。我也發現我過去沒有好好觀察自己的感受，所以現在觀察任何作品時，都會試圖找出自己喜歡的部分並加以吸收。

60

嘗試前

25 輪後

KIN金魚屋的心得

練習的時候，我認為一開始先準備一些基礎資料，後面碰到瓶頸時再去找其他所需的資料，兩者搭配起來效率會比較高。尤其像光影的部分，如果全憑既定印象去畫，很容易浪費大把時間。

碰壁時那種難受的感覺，也會在你突破牆壁時豁然開朗。嘗試三個月練功法的過程會一再經歷這種感覺。

如果一時之間看不懂參考範本的上色方式，可以實際將人偶擺在燈光下拍照，仔細觀察光影，這樣往往可以解決很多疑惑。

61

第3章

比較自己的圖
與範本

上達すると決めたなら覚悟して。投げやりにならないこと。書き出していってください書き出していってできるだけ細かく問題点を一個だけ選んで

第3章 比較自己的圖與範本

才認真畫個一次，當然不可能畫出和「範本」旗鼓相當的水準，**絕對有你自己看了不滿意的部分。**

■ 抱著覺悟勇敢挑戰

最精神耗弱的時間來了。

接下來，請準備好踏入地獄。

請將你畫不好的圖，跟自己理想中的範本擺在一起仔細比較一下。這個過程跟下地獄沒兩樣，但既然你打定主意要進步，就必須做好覺悟。

■ 寫下自己的不足之處

這個階段，請你拿出筆記本，寫下兩張圖比較之後你認為自己的圖不如範本的地方，還有你自己不滿意的部分。

左頁是我當初用盡全力畫出來的圖，和阿牛老師的插圖（範本）。

64

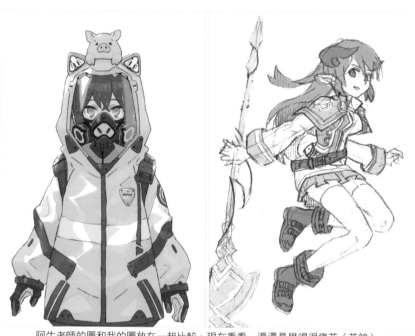

阿牛老師的圖和我的圖放在一起比較。現在重看一遍還是覺得很痛苦（苦笑）。

65

左頁是我當時寫下的筆記。

就像這樣，**寫下自己認為不夠好的地方，並明確條列出改進的課題。**

這一步的重點在於**不要自暴自棄，千萬別覺得自己的圖「完全不能看」**。

我明白這種自暴自棄的心情，人在遭受打擊、深陷絕望的時候，腦袋會停止運作，也想不出什麼有建設性的意見。

但你要堅持下去，不要輕言放棄。

■ 仔細分析

請盡可能仔細分析自己作品的問題。

比方說臉感覺不可愛、眼睛看不出魅力、頭髮畫得不好、顏色髒兮兮的、姿勢不夠動感……。

然後從中**選出一個「目前最大的問題」，當作自己接下來認真改進的課題。**

跟各位分享，我當初選擇的問題是「不知道五官的位置怎麼安排」。

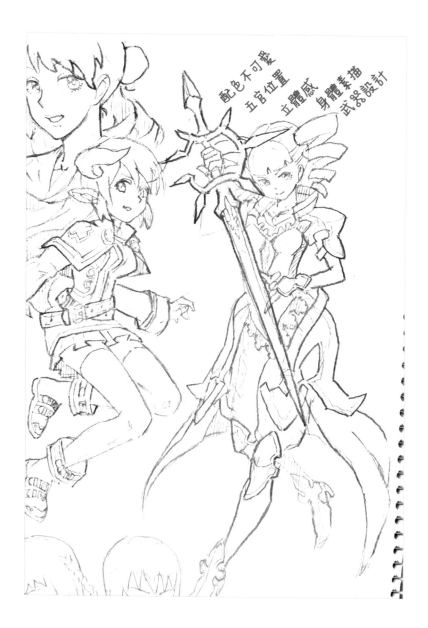

配色不可緊
五官位置
立體感
身體素描
武器設計

■優先順序搞清楚

我相信這個環節有不少人會產生疑問——

「問題太多了，我根本不知道從哪個開始解決！」

這種心情我懂，各位應該也能從前面我寫下的筆記看出我也曾面臨同樣的狀況。不過以人物插圖的情況來說，答案倒是很明確。

臉部相關課題最需要優先處理。

輪廓、眼、鼻、口、頭髮、不同角度的畫法、表情，總之跟臉部有關的問題，就是需要優先解決的課題。

其他問題都先不用管。

臉部問題解決之後換身體，尤其是手。

因為手是人身上特別顯眼的部位，因此只要能將手畫好，你就多了一項利器。

所以解決問題的優先順序如下：**臉→手→身體**，每次只解決一項課題。

下一章開始，我會講解如何解決課題。

為了時時提醒自己要解決什麼問題，請將課題寫在左頁，或寫在便條紙上貼起來。當你針對課題練習時，不妨將這一頁翻開，擺在隨時看得見的地方。

我的課題

請寫下你要改進的課題。
可以大大寫下一項課題填滿整頁，或保留一點空間待之後重複循環時寫下其他課題。

不良作品的通病

■ 有些問題會讓圖看起來變糟

比較過範本與自己的圖後，你是否清楚自己有哪裡需要改進了？

假如你覺得自己的圖「看起來明明畫得還不錯，卻又莫名有種畫得很差的感覺」，可以參考看看是不是犯了接下來介紹的幾個通病。

我會舉出三個讓圖看起來變糟糕的毛病，並講解能夠立刻解決這些問題的手段。

我也常在頻道上發布修正插圖的影片，所以有很多觀眾會將自己的作品寄給我，請我幫忙修改。看了這麼多認真畫出來的作品，某天我突然發現，很多人其實 **「只差臨門一腳」**，只要修正這些共通的毛病，就能馬上改善作品的觀感！

而且這些通病也不太嚴重，往往只需要改個觀念就解決了。

希望各位都能了解這些通病，從而得到一些提示，發現自己的課題與練習的方向。

70

1

東西畫太小

很多圖不好看的原因都出在這裡，請見例圖。

兩張圖分別希望表現出男生的帥氣與女生的可愛，乍看之下也畫得不錯，然而看起來卻有種拙劣感。

為什麼會有這種感覺？因為以畫面比例來說，東西畫得太小了。

想要有效改善這兩張圖，方法很簡單，放大就對了。

■ 改善方法【放大到極限】

雖然很簡單，但將圖放大是最有效的改善方法。意外的是，明明效果這麼好，卻很少人這麼做。

換句話說，只要學會這招，**你就遠遠跑在別人前面了。**

我們將前頁兩張圖放大到極限試試看。

明明沒有多畫什麼，整張圖看起來卻明顯美觀許多。

只是將圖擴大成這樣，就能令人耳目一新。

■ 放大時的重點

這招的重點在於「放大到不能再放大為止」。

以女生那張圖為例。

放大雖然導致某些部分被畫面切掉，但這是有用意的。

因為這張圖要呈現的是女生的姿態與表情，因此我判斷頭頂、膝蓋都是無關的部分，只要左手在畫面內，就能充分表現女生是撐著地板坐在地上的動作。

放大到再大就要看不清楚的程度，其餘部分**儘管裁掉**。請銘記這個原則，大刀闊斧「裁切」你的圖。

尤其畫完人物全身圖的人，更容易覺得自己好不容易從頭頂畫到腳尖，當然全部都要讓人看到。但**這種想法是不對的**。

我在第2章的深入探討部分也提過，未經裁切的立繪構圖很難凸顯優點，反而容易讓人注意到缺點。

假如要我在不使用放大裁切、保持立繪構圖的條件下提供修改建議，我只能說會難到爆。

首先得將全身比例調整得自然一點，而且在無法臉部特寫的情況下，還必須把表情畫好；在沒辦法利用透視技巧的情況下，還必須畫出帥氣的姿勢。除此之外還需要雜七雜八的微調，例如「手臂好像太長了，縮短個

男生那張圖也一樣。這張圖是希望表現人物舉劍的帥氣感，所以無關的部分不需要留戀，裁掉就對了。

如此一來，目光自然會集中到你希望強調的部分。換句話說，我們要打造**容易展現賣點的狀況**，讓人一眼就看到帥氣的部分。

■ 裁掉的部分一點也不可惜！

為什麼很少人這麼做？我想是因為捨不得裁切自己的圖。

五毫米吧」、「眼睛位置太上面了，往下拉一個兩毫米吧」等等，這些都是社群遊戲開發過程天天面臨的問題。

連專業插畫家都覺得一個頭兩個大了，對業餘人士來說更是天方夜譚。

因此我建議避免「立繪構圖」，盡可能放大圖面並大膽地「裁切」多餘的部分，將目光聚焦於相對有魅力的部分。

想要讓你的插圖變好看，這是最快最有效的手段。

2 彩度太高

彩度就是顏色的鮮豔程度。以檢色器來說，最右上角 ○ 藍色圓圈處就是彩度最高的顏色。

■ 彩度高的顏色刺激性很強

尤其剛開始嘗試電繪的人，往往偏好畫一些鮮豔亮麗的作品。我發現，對顏色比較敏感的人，也比較喜歡用高彩度的顏色作畫。

然而高彩度顏色太多的畫，**就像一道辣得無法入口的菜。**

高彩度的顏色刺激性有多強？舉例來說，只要讓高彩度的藍色與紅色交替閃爍個幾秒，就足以讓某些小孩子當場昏厥過去。

就算不這樣閃爍，盯著高彩度顏色看一段時間後，即使移開視線也會出現補色殘像。高彩度顏色就是這麼刺激。

高彩度的顏色雖然能瞬間吸引別人的注意，卻很難讓人停下來細細觀賞，反而會促使別人下**意識別開目光**。

一張圖沒人看就算了，還讓人忍不住別開眼光，未免也太淒涼。

那難道完全不能使用高彩度的顏色嗎？也沒這回事。

只要注意使用的分量與場所，高彩度顏色也能成為強力的武器。

基本色	70%	配合色 25%

強調色 5 %

改善法【將顏色分成三個部分】

請見上圖。

這是實際工作上安排配色時常用的方法，將所有顏色分成

「基本色」（Base color）
「配合色」（Assort color）
「強調色」（Accent color）

並思考三者在畫面上的比例。

基本色是三者中面積最大的顏色，占了整體畫面的七〇％。

配合色是面積占比居次的顏色，占了整體畫面的二十五％。

這個顏色會成為整張畫最主要的印象。

舉例來說，很多火屬性角色就是以紅色作為配合色。

強調色則是面積最小的顏色，僅占整體畫面的五％。顧名思義，強調色是最有衝擊力的顏色，有吸引目光的作用。

前面我說「只要注意使用的分量與場所，高彩度顏色也能成為強力的武器」，意思就是**將高彩度顏色用於僅占五％的強調色**，如此便能吸引別人的注意，也不至於讓人看了刺眼。

以下方插圖為例。

這是我繪製的原創暗屬性角色，名字叫絲黛菈。

下一頁我會分析這張圖的顏色組成。

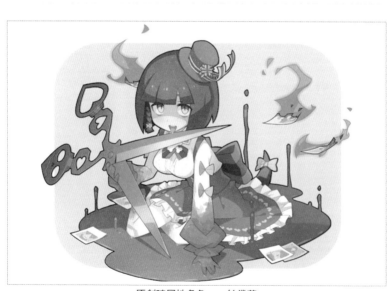

原創暗屬性角色──絲黛菈

77

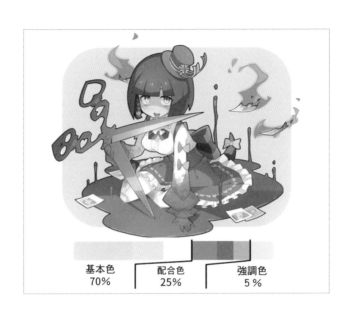

基本色	配合色	強調色
70%	25%	5 %

「**基本色**」的部分包含膚色與背景的灰色等彩度最低而樸素的顏色。

「**配合色**」則是紫色系的顏色，也是決定整張畫印象的部分。假如你將這張圖拿給別人看一眼，收起來後再問對方這張圖是什麼顏色，我相信絕大多數人都會回答你好像是紫色。配合色就是決定印象的顏色。

「**強調色**」則是眼睛的黃綠色。這部分是彩度最高的顏色，在這張圖上占的面積不滿五%，但已能充分吸引觀看者的注意力。高彩度的顏色只要用一點點，就能發揮莫大效果。

78

相反地，若大幅增加高彩度顏色的面積⋯⋯

這下變成一張讓人看不下去的圖了。

如果你覺得同時兼顧「基本色」、「配合色」、「強調色」太困難，可以先專注於控制「強調色」的占比。

高彩度顏色占畫面整體面積的五％剛剛好。

只要留意這項原則，自然會明白什麼樣的配色讓人看得舒服，進而掌握配色的技巧。所以請各位務必銘記在心。

3 沒有背景

這也是相當常見的可惜例子。假如背景一片空白，看起來會給人空蕩蕩的、**還沒畫完的感覺**。這無關理論，而是感覺上的問題。

反過來說，只要畫了背景，即使畫得不是太好，也能大幅提升看起來的水準。

舉個好例子，每當我女兒想要參加繪畫比賽，跑來問我意見時，我都會要她「記得畫背景」。

這麼做也大大提高了得獎機率。「畫背景」的效果就是這麼好。

其實也不用把背景想得太複雜，簡單就好，**重要的是不要留下空白**。

小孩子往往比較沒耐心，畫圖時常常留下很多沒畫的白色部分。評審在審查時，將所有參賽作品排開，應該會看見一片白茫茫的風景。

想像一下，如果這時出現了一張畫滿顏色、沒有任何空白的圖會怎麼樣？

一定會讓人下意識覺得：「哇，這張圖畫得真好！」建議各位家長也鼓勵小孩子畫圖時畫上背景。

儘管如此，我相信還是有很多人覺得「畫背景真的很麻煩」、「我對畫人物比較有興趣，對背景沒什麼信心……」。

所以這裡我要傳授一個不用畫背景也能有背景的殺手鐧。

改善法【畫出反射光】

在這個情況下，背景全白也沒問題。

肯定有人會想：「你剛才不是說背景全白會讓圖看起來好像畫得很差勁嗎？」

別忘了我這麼說的理由是──因為全白的背景會讓圖看起來好像沒畫完。

換句話說，**只要白背景看起來像是白色的空間，就一點也不難看。**

聽起來很複雜，其實做法很單純。

只需要替人物畫上「反射光」。

反射光，即光源受地板和牆壁反射過後間接照亮物體的光。

替人物加上反射光，就可以讓乍看之下沒畫完的空白處轉變成白色的空間。

比方說左頁這張女孩子的插圖，背景也是白色的。

雖然我說背景留白容易害圖變得不好看，但其實我也經常畫這種背景留白的人物插畫。

這張圖看起來怎麼樣？我認為並不難看。

為什麼不會難看？主要有三個理由。

第一，這張圖**經過裁切**，將表現重點之外的部分盡可能去除了。

第二，**配色很平衡**。限制使用顏色的種類，營造沉穩印象，強光照射的部分點綴鮮豔的橘色和綠色，帶出溫暖的調性。

第三，**反射光**。我在某些部位畫上了反射光的效果。

八十四頁我會標出這張圖哪裡加上反射光，各位不妨與左頁比對看看。

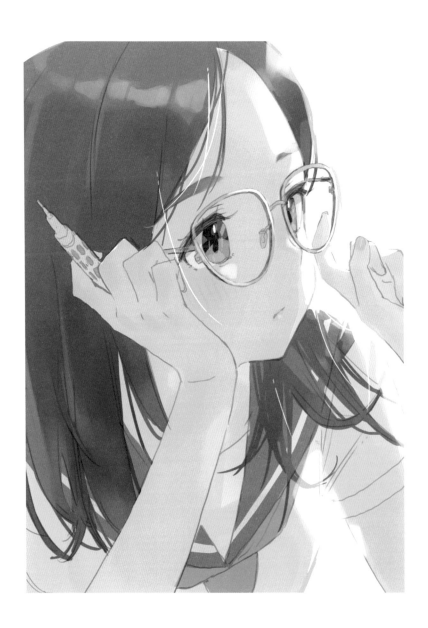

綠色部分是我有畫上反射光的地方。

這麼一來，就能暗示光線經過反射打在人物上，讓人看到這張圖時產生「這個女孩子待在一個白色空間」的印象。

這時的白背景，比填滿的背景更能**將目光聚焦在人物上**。因此，白背景只要使用得宜也能化為表現的利器。

不想畫背景，但又不想讓圖看起來沒畫完嗎？強烈推薦各位試試看補上「反射光」。

推薦影片①

【隨興修正 40】專業插畫家講解！掌握進步要點！

我在影片中簡單示範了第一項改善法**「放大到極限」**。影片中很多範例原本就畫得很好，所以我修正的重點擺在「如果想在推特上爆紅要怎麼做」。

推薦影片②

【好康消息】不用畫背景也能有背景!?

這部影片詳細講解了第三項改善法**「白背景」**，也介紹其他幾種比較不麻煩的背景畫法，推薦給想要畫背景但不希望弄得太複雜的朋友。

過來人經驗談③ まるたに

繪畫資歷：實踐時6個月

職業：上班族　年齡：25歲

Q, 你一天練習多久？

工作日二~三小時（工作忙的時候是零），假日大約十~十五個小時。

Q, 你覺得這套練習最有效果的部分是什麼？

臉部平衡。以前我習慣將眼睛和鼻子的比例畫得接近真人，但開始嘗試三個月練功法後，我很驚訝自己竟然將眼睛和鼻子畫在意想不到的位置上。

Q, 你如何度過低潮？

喝酒。那陣子剛好天氣很熱，喝啤酒超痛快的。

Q, 你有自行調整練習方式嗎？

我不只拿範本和自己的圖比較，也拿去和其他插畫家的作品比較。因為我認為比較不同專業插畫家的作品，有助於我掌握範本的特徵。

我為了釐清自己需要改善的地方，也做了下面幾件事情──

- 用滴管工具選取範本使用的顏色，比較那些顏色在色相環上的位置關係
- 將範本的畫轉換成黑白配色
- 將範本模糊，以概觀方式理解

我透過這些方法找出自己的圖與範本的異同，也獲得了新的觀點。

86

嘗試前

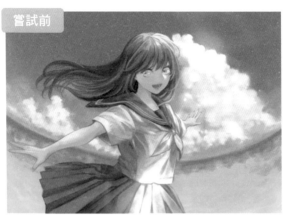

10 輪後

まるたに的心得

其實我一開始沒能擠出完整三個月的練習時間，中途暫停了一個月，但還是有一定的收穫。我不禁覺得，三個月練功法真的是付費內容等級的插畫練習法。

我在開始嘗試三個月練功法之前，看到一些年輕的天才插畫家和美術系背景的人，都會不由自主產生自卑感，但自從我開始嘗試三個月練功法，體會到「新手也能達到這種水準」，也獲得更多自信。

希望上面兩張比對圖能讓所有覺得「現在才開始學畫畫太晚了」的人一些鼓勵。

87

第4章

針對一點
集中練習

今抱えている課題一点

目的のない練習

はただの逃げ

目安になるのは発見

上達する法則を必ず1つ発見す

第4章 針對一點集中練習

■ 專心處理一項課題

選好課題了嗎？

我當初要解決的課題是「不知道五官的位置怎麼安排」。

所以我將所有心思都放在這個課題的練習上。

左頁是我當時的練習簿。

我將臉部畫成不同的多邊形，從立體角度摸索五官要放在哪些位置，看起來會比較有魅力。

最後我的結論是……不要從立體角度思考女孩子的臉比較好。雖然我當下感覺自己白忙一場，但至少學到「這種方法行不通」，也算是有所收穫了。

這個階段開始，可依自身需求穿插素描與臨摹的練習。

如果練習時覺得只有第1章決定的「範本」不夠用，可以再去尋找需要的資料參考。

91

但是別忘記，專注練習眼前這一項課題就好，千萬別好高騖遠。

為了解決課題而學習可以幫助你成長，但其他沒有目標的練習，恐怕只會淪為逃避。

如果你決定練習畫眼睛，就專心練習畫眼睛，不要無緣無故跑去練習畫頭髮。

總之先集中處理自己選出的一項課題，這一點務必牢記。

■ 要練習多久？

這一點我只能說，因人而異。

畢竟也無法單純用時間計算練習效果。即使我這套「三個月練功法」名義上訂了一個時間，但這充其量只是一個參考，意思是全力以赴、認真練習大約三個月會有成效。

如果真的需要一個評判標準，與其用時間去衡量，不如以**「發現」**來評斷。

當你發現某些道理，可以運用在下一次的作品上，提升表現水準，練習就算達成了一個階段。

如果還是想要一個「大概的參考時間」，我可以分享我個人的情況。我當初是下定決心要在三個月內大進步，所以暫時回絕了所有的工作，每天從早上五點一路畫到晚上休息，除了睡眠時間幾乎都在練習。

具體來說，我一個課題大概會花上二十六個小時解決，分成兩天練習，一天十三小時。

不過現在回想起來，一天畫十三個小時實在太不正常了。一般人平常還要上班、上學，根本空出這麼長的時間練習。

所以我認為比較好的方式，是每天練習可能二～三小時，**直到有所發現為止**。

練習的重點，在於**目的要明確**。

你必須**訂立目標，清楚告訴自己「一定要找出一個讓自己進步的法則」**。

然後記得將自己發現的道理或假設像九十一頁那樣記錄下來，可以是直述句，也可以是疑問句。

我個人會以這種方式記錄——

「感覺還不錯，但臉頰頰不夠肉」
「臉頰畫得飽滿一點大概是這種感覺」

我會寫下自己思考的過程。

這樣更容易察覺具體的做法，所以各位也別忘了確實記錄自己的想法。

深入探討④ 幫助你畫得更好的好習慣

人，務必嘗試看看。

我十九歲還在讀大學時就當上了職業插畫家。這不是在炫耀，我一直認為是因為我運氣不錯。

不過，我之所以能順利踏出第一步，得歸功於我接下來要介紹的幾個習慣。

這些習慣幫助我高效率提升畫技，吸引他人目光，最後成功為我帶來了好結果。

每一種方法都很簡單，任何人都能馬上身體力行。

■ 習慣造就成果

既然都要練習，我相信任何人都希望練習效率愈高愈好。

畢竟大家有時也需要出門，沒辦法窩在家裡的書桌前練習。

的書桌前練習。

我分享一個，我自己十幾二十歲時刻意培養的三個習慣。這三個習慣大大增進了我的畫圖技巧。

這些方法，可以將日常生活也化為練習時間。害怕自己沒有時間練習而無法進步的

94

1　隨身攜帶素描簿

想要畫得更好，最好習慣**隨身攜帶素描簿**。

理想上，二十平方公分的大小能畫的空間比較多，但不喜歡這麼大本的人，一開始也可以嘗試看看小本一點的素描簿。

「仔細觀察」對於提升繪畫技術相當重要。

時常觀察自己生活周遭的事物並思考如何描繪，對於進步有莫大的幫助。

但光用腦袋想，很難有效提升觀察力。

你必須以「畫出來」（輸出）為前提留心周遭事物，「觀察」（輸入）才有效果。

而攜帶素描簿，就是讓「觀察」效果翻倍的好方法。

尺寸建議挑一個自己畫起來、帶起來都方便，可以隨拿隨畫的大小。

小尺寸的素描簿也可以跨頁使用，充分發揮空間！

95

■ 心境會隨之轉變

隨身攜帶素描簿一段時間後，你會感受到自己「觀察力變得更敏銳」，並且覺得這種感覺很愉悅。

一直以來視而不見的東西，突然都散發出迷人的魅力，例如「這根電線桿好酷！如果要畫可以畫成這樣」、「在電車上睡覺的爺爺，皺紋怎麼帥成這樣……」。

等電車、候診或空堂這些常常「不知怎麼消磨」的時間，都可以拿來練習畫圖。

你將不再覺得這些時間煩悶，反而會覺得「好耶！有空了！來畫一下眼前的景象吧」。

但更重要的是，**唯有實際動筆，才會愈畫愈好**。

當你有了自己的素描簿，就會想把空白的地方填滿，這是人的天性。想盡早畫滿整本素描簿的心情，自然會激發畫圖的動力，促進你成長。

左頁是我當時在素描簿上畫的東西。如各位所見，都是一些平凡無奇的日常風景。

平常走的路看起來也會變得很有戲劇性？

等電車的人潮

通勤電車上的大叔也很有韻味

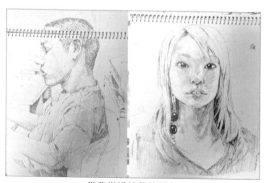

借我當模特兒的朋友

此外，各位也可以像我一樣替素描簿做一個書套，如下方照片。

我是買手創館的豬皮材料回來加工。像這樣依自己的喜好裝飾素描簿，也可以提高畫圖的動力。

全球唯一一個原創書套，還可以用來收納一些筆和筆記。

② 畫身邊的人事物

有些人可能會問：「素描簿有是有了，那畫什麼效果最好？」

當然要畫什麼都OK。

你也可以畫自己喜歡的角色、記錄自己設計的圖案，完全用來揮灑想像力。

不過我的建議比較單純：**畫你眼前的東西**。

可以是「剛好放在眼前的寶特瓶」，也可以是「正在聊天的朋友」。

如果有時間，也可以畫下散步途中的平凡風景。

總之重要的是**隨身攜帶素描簿**。

當時我真的是走到哪畫到哪，無論在電車上、公園裡，甚至到主題樂園約會時、大家聚在一起喝酒時也會畫。

雖然別人可能會覺得你很奇怪，但提升自己的「觀察力」才是第一要務。

話雖如此，畫別人的時候還是得顧慮對方的感受，這方面請各位自行注意。

chapter 04

99

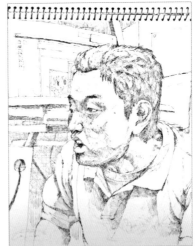

餐後素描

聊天時素描

刻劃陽光打在草木上的光影

長程交通時間也可以練習

■ 別忘了要解決的課題

使用素描簿的過程，請時時留意「自己要解決的課題」。

開心畫圖之餘，你也會深刻體會到自己能力不足。

好比說「構圖能力」、「規模感」。

在素描簿上作畫不同於電繪，畫面尺寸無法調整，只能在有限的空間中描繪主題。因此下筆前必須思考構圖，想好怎麼畫才能好看又不超出畫面。

如果畫的是人，也不可能以實際比例畫在素描本上，勢必得在腦中轉換實物的規模，想辦法將目標畫進小小的紙面。

我剛開始用素描簿的時候，構圖能力和規模感的拿捏都差到極點。

每次剛下筆還感覺不錯，但最後總會一反預期，超出畫面，又或是原本腦中已經想好怎麼縮小人物，實際畫出來卻跟想像是兩回事。

這時我們要明確告訴自己：「下次一定要好好畫在畫面裡！」我的經驗是，抱著明確的目標素描，你追求的能力也會飛躍性成長。

我剛開始接卡牌遊戲的插畫工作時也很頭痛，角色動不動就超出畫面。但多虧當時像這樣練習，現在這反倒成為我拿手的範疇了。

即使一開始準備素描簿是為了三個月練功法的課題，練習過程中也可能會發現其他課題。但請將這些問題留到之後處理，不要**同時練習多個課題**。

各位千萬別忘了，一次只解決一項課題。

3 用原子筆畫

有人可能會擔心自己「素描速度沒那麼快」。

當你累積愈多認真畫畫的經驗，每一張圖花的時間也會愈多。

構想作品、編織想法、實際動筆，這些過程都需要時間。

但只有真正在創作時才需要這麼費心。

素描不是創作。

請將素描視為一種「運動」。

素描時**禁止使用橡皮擦**。不要花時間修正你畫出來的線條。

前面那些我以前的素描也都是用原子筆畫的，而且都沒有打草稿。

重點是抱著破釜沉舟的心情，一鼓作氣畫下去。

■ 使用原子筆的原因

為什麼用擦不掉的原子筆來素描很重要？因為這樣才能有效提高「觀察力」。

畢竟畫出來的東西擦不掉，**所以你自然會養成下筆前認真觀察的習慣。**

當你用原子筆素描，久而久之就會習慣認真觀察物體，尋找「最好的那條線」，思考「怎麼畫比較像」。

這種認真觀察的態度，才能磨練觀察力。

使用原子筆的另一個好處是可以畫得很快。因為沒辦法重來，而且墨水線條也能快速且清楚地勾勒出圖形。

這代表我們可以將觀察結果立刻反映在紙上，因此只要有五分鐘的時間，例如交通過程中的空檔，就能做一些簡單的素描。

這套練習方法非常適合平常沒什麼時間畫圖的人。

體的重要性。

如果用鉛筆畫，你可能會忍不住同一個地方畫好幾條線，最後挑出最好的那條線留下來。然而這種畫法，很容易讓你輕視觀察物

所以才要用原子筆。

原子筆擦不掉，如果像用鉛筆打草稿那樣一個地方畫好幾條線，只會讓畫面看起來很雜亂。

103

■ 推薦的原子筆

介紹一下我個人推薦的原子筆。

「超細鋼珠筆（Uniball Signo）」是三菱鉛筆推出的水性原子筆，共有三款不同粗細的筆芯，我最常用〇 三八的款式。

這款原子筆的優點在於畫起來手感好，而且出墨順暢，不會畫到一半斷水。

很多筆尖太細的原子筆，常常墨水還沒用完，筆尖就先變形，最後不得不直接換一根新的筆芯。

但是這款超細鋼珠筆，我幾乎每次都用到墨水沒了才換。

另一個好處是，它有很多顏色可以選。

如果你不喜歡白紙上都是黑色線條，也可以用藍色或粉紅色等較淡的顏色呈現不同的感覺。這樣不僅能增進自己畫圖的動力，讓填滿畫面的過程變得更有趣，也能運用不同顏色將風景畫得更漂亮。

美術用品店或一般書店都能買到這款原子筆，而且價格便宜，讓人忍不住一次多買幾支。

有興趣的人不妨就近逛逛附近的店家。

推薦產品

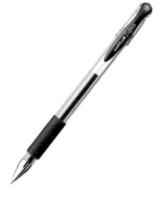

超細鋼珠筆（Uniball Signo）

三菱鉛筆／150 日圓（不含稅）

書寫過程順暢，墨水不會暈開的原子筆。

筆芯粗細有 0.28mm／0.38mm／0.5mm

等 3 種，可因應表現方法選擇不同粗細。此外，顏色也很豐富！（還有限定顏色）

平時寫字、練習素描都好用！

有這麼多顏色可以選！

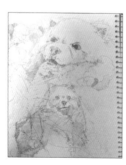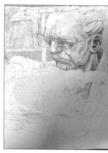

有時只用一種顏色，有時使用多種顏色素描。

刻意使用和實物完全不同的顏色可以改變整體氛圍，有時候還能發現意想不到的驚喜配色。

■ 日常生活產生變化

當你開始隨身攜帶素描簿，有空的時候就提起原子筆，畫一畫周遭的人事物，你的生活也會產生變化。

你會發現**「觀察周圍竟然這麼有趣！」**平淡的日常生活也會因而萌生感動，確實增進你的畫功。強烈推薦各位嘗試這個方法。

不過我再三強調，練習的時候**一定要釐清自己的目標和課題**。

這部分不能得過且過，否則你的努力只是白費工夫。

讓繪畫走進日常，並時時惦記課題。如此一來，你一定能找出解決課題的關鍵。

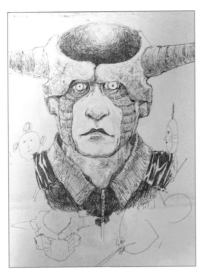

有時也會畫一些非日常的東西

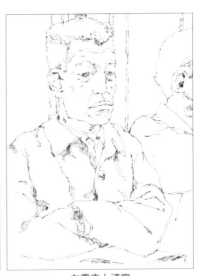

在電車上速寫

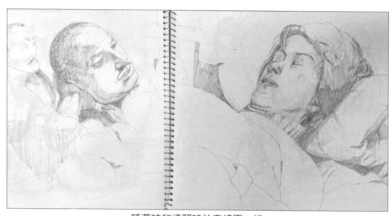

睡著時和清醒時的表情不一樣

推薦影片

【專家的秘密】真正有效的練習方法是！？

這部影片會解釋為什麼「練習要有明確的目標與課題」，提醒你練習時該注意哪些部分，練習才會有成效。不想浪費時間，想要提高練習效率的人，務必參考這部影片。

107

繪畫資歷：6年左右

職業：大學生　年齡：嘗試時19歲

Q, 你一天練習多久？

那時我還在讀大學，而且剛好碰上疫情不能出門，所以有充分的練習時間。

Q, 你有自行調整練習方式嗎？

我有稍微調整一些做法避免自己逃避。

① 【花錢】我嘗試三個月練功法之前都是用免費軟體畫畫，後來我決定花錢購買繪圖軟體跟一些教學書，讓自己沒有退路。

② 【結交同好】我找和我差不多時間開始嘗試這套練習法的人，也參加「調色盤團（パレット団）※」，和其他人討論畫畫的事情。認識這些同好帶給我很大的動力，真的很謝謝他們。

希望大家也能多多依靠身邊的人事物！

※齋藤直葵主持的會員限定社團

Q, 你覺得這套練習最有效果的部分是什麼？

結束一輪後，我回去修改一開始畫的圖，驚覺自己真的進步很多。我模仿的技巧和我自己的概念產生連結，有種終於知道要怎麼畫圖的感覺。這種感覺我一輩子也忘不了。

Q, 感覺受挫時，你是如何度過難關的？

齋藤老師的影片真的好幾次拉了我一把。老師也經常講解插畫以外的基礎知識，這給了我很大的勇氣。有時我看了太有共鳴，還妄想「這部影片是專門拍給我看的吧」（笑）。

所以我覺得快畫不下去的時候，去看老師的影片就可以放心了！

108

嘗試前

8 輪後

リンキおーへん的心得

我認為三個月練功法的本質在於「模仿並吸收一流的技術」，這套概念也可以應用在畫圖以外的事情。我學鋼琴和設計的時候也運用三個月練功法。學鋼琴時，我是聽了之後模仿彈奏；學設計時，也藉這套方法進步到足以替學校官方活動設計ｌｏｇｏ的程度。

所以我覺得這套方法不限於畫畫，「想要努力學點東西」的人都可以嘗試看看。

現代充斥著「能輕鬆快速取得的娛樂」，反而讓人很難堅持去做好一件事情。

但搞不好正是因為時代如此，這套練習法才有效。雖然過程辛苦，只要堅持下去，一定能碰上「開竅」的那一刻。那時的感動不是其他娛樂可以取代的，而且只要體驗過，我想一輩子都不會忘記。

希望有更多人看完這本書後也開始嘗試三個月練功法！

109

觀眾提問②

老師說「選定一名插畫家當範本」，那每一輪只能選擇一張圖當範本嗎？還是張數不限，只要是同一名插畫家就好？

■ 多選幾張也可以！

這套練習方法的重點不在參考幾張圖，而是**剖析特定一位插畫家的畫風**。所以只要是同一名插畫家，多參考幾張圖也沒關係。

為什麼只能選一名插畫家？因為這樣才能深入思考該插畫家的畫風，

進而**「提高自己的認知解析度」**。以下待我仔細說明這個概念。

■ 何謂認知解析度？

我們放輕鬆的時候，即使面對吸引自己的事物也只會留下粗淺的認知。

平常我們都是這個也喜歡、那個也喜歡，沒什麼壓力，也不會覺得哪裡不太對勁。

然而在這種心理狀態下，我們只能看見事情的一小部分，看不見更深層的地方。我形容這樣的狀態叫**認知解析度較低**。

110

舉個簡單的例子，平常沒有接觸動漫的人，看動漫時也無法細分兩者的差異，感想往往只會像這樣：「動畫就是人物眼睛很大的圖吧？」、「這畫風哪有不一樣？」

這就是認知解析度較低的狀態。

認知解析度較低的人會覺得「所有東西都長得一樣」，就連明顯的差異也無法辨別。

作品尚未闖出名堂的人，就是這種狀態。

因為對作品的認知解析度較低，所以無法判斷一張圖是好是壞。

如果你聽了不服，覺得自己好歹還是有能力分辨一張圖的好壞，請摸著你的良心，回想一年前你滿懷自信畫下並發表的作品，現在

重看一遍，你會不會驚訝「怎麼畫得這麼爛」？

我想一年過後，你再回過頭來看你現在的插圖，也會覺得「自己竟然畫得出這麼丟人現眼的圖」。

為什麼會發生這種事？

因為你**花時間慢慢提高了自己的認知解析度**，也可以說你「眼光更高了」。

認知解析度會隨著你投入的時間逐步提高。

111

當你看過愈多作品、吸收愈多知識，自然會逐步成長，表現的水準也會提升。

而「三個月練功法」就是強行縮短成長時間，迅速提高認知解析度的一套方法。

■ 強行提高認知解析度

實行三個月練功法的期間之所以要選定一位插畫家，是為了仔細觀察該插畫家的畫風，找出平常容易遺漏的細節，提升自己的認知解析度。

我們要將自己沒沒無聞的作品，拿去和大眾認可的作品比較，並強行縮短兩者的差距。

「到底哪裡不一樣⋯⋯我的圖到底哪裡不好，他的圖又有哪裡好？」

我想任何人一開始都像這樣摸不著頭緒。

甚至還會覺得：「如果這種圖也能受歡迎，那我的作品沒理由乏人問津啊⋯⋯」

但你仍需仔細觀察再觀察，並且思考⋯⋯「怎麼結果差這麼多⋯⋯一定是哪裡出了問題⋯⋯該不會是眼睛吧？還是頭髮⋯⋯我跟他的圖到底哪裡不一樣？」徹底比較，努力縮短差距，**就好像逼自己鑽進狹小洞穴，盡力撐開洞口般提高認知解析度。**

假以時日，你一定會發現範本跟自己的差異，看見過去不曾察覺的關鍵。

一次取多人當作範本，觀察很容易變得重量不重質，也就很難引發這種變化。

這就是「三個月練功法」建議各位選定一位插畫家當作範本的理由。

■ 提升解析度會發生什麼事？

當認知解析度上升，你會暫時陷入低潮。

畢竟你的技術還趕不上自己變高的眼光，所以會失落也很正常。

進入這種狀態時，就要加緊練習，讓技術追上眼光，擺脫低潮。

三個月練功法就是要像這樣將自己逼入低潮，再強行擺脫低潮，然後再一次逼自己陷入低潮，又再一次擺脫低潮，是一種超級嚴以律己的做法。

也因此，我相信嘗試過這套方法至少一輪的人，都知道練習過程有多不舒服、多麼痛苦。

我猜也有不少人練到一半時會想：

「只有一個範本不夠，我想參考更多人的作品！」

113

我完全可以理解這種心情，深度剖析一名插畫家的過程就是這麼讓人不自在。

雖然我很不想這麼說，但要整整三個月持續做到這件事情，終究得靠「毅力」。別無他法。

不過完全靠毅力好像也不太對，所以不妨參考左頁推薦的影片，裡面介紹了一些擺脫低潮的方法。

■ **找出適合自己的練習方法**

三個月練功法是專為渴求盡快進步的人量身打造的**超級加速練習法，並不適合新手。**

如果你覺得這種練習法太苛刻，想要找一些更溫和、輕鬆的練習方法，請參考左頁下方的影片。

第6章《追加劑》也會介紹不同的練習方法。

就算感覺「生活累到沒時間」、「沒辦法從事太高強度的練習」也沒關係，只要確實找**出課題並努力解決，一定能進步。**

各位以適合自己的步調練習就好。

推薦影片

【新手必看】瞬間擺脫「新手」身分的方法

這部影片的內容和三個月練功法完全相反，重點擺在
「開心畫圖」，講解新手如何輕鬆跳脫入門階段。影片
中分析了心生感動的契機，並提供畫圖練習上的建議。

115

過來人經驗談⑤ shidoshiu

繪畫資歷：從懂事以來
職業：家庭主婦　年齡：29歲

Q, 你一天練習多久？

四十分鐘～三小時左右，假日通常沒時間練習。

Q, 你在尋找範本時有沒有碰上困難？

我第一輪的時候遲遲選不出範本，雖然內心很著急，但實在太多選擇都很有魅力，所以煩惱了很久。

Q, 你有自行調整練習方式嗎？

我有模仿其他人的做法，每次練習完課題，開始畫下一張圖之前會先修改更之前畫的圖。

Q, 有沒有什麼心酸的經歷？

我在網路上分享自覺「成功蛻變」的作品，結果讚數沒有想像中得多。

而且我之前有分享自己作畫的過程，當時反應還不錯，所以看到這個結果更失落了。

Q, 感覺受挫時，你是如何度過難關的？

暫時遠離網路，修改自己以前畫的圖，或是隨意塗鴉。

真的很煩的時候我就乾脆先不畫，等一段時間自然而然就會恢復動力了。

116

3輪後

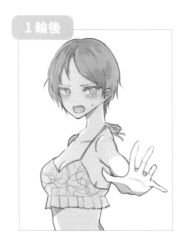

1輪後

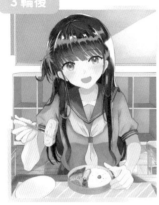

5輪後

shidoshiu 的心得

我開始工作後就少了很多畫圖的機會，但我最大的煩惱是即使有空也想不到要畫什麼。

原本我之所以嘗試三個月練功法，只是希望多少能畫得更好一點，沒想到效果超乎預期，我非常滿意。

雖然這套方法叫三個月練功法，但我想每個人每天能練習的時間都不一樣，所以每個人三個月下來的成效也不一樣，但有興趣的人嘗試看看也不吃虧。

我自己就很慶幸當初有嘗試，謝謝齋藤老師！

117

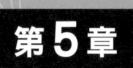

第5章

帶著練習成效
回到第2章

上手くいくはず」と立てた仮設を反映

たからこそ、この方法は効く

問題を発見して改善

問題を発見して改善

問題を発見して改善

あれ…いつのまにこんなに

上手くなっていたんだ…!?

第5章 帶著練習成效回到第2章

那麼接下來要做什麼？

第一輪的練習過程，你建立了一項「怎麼做才能進步」的假設。現在你要回到第2章的**階段，抱著印證假設的心情，再次全力畫出一張圖**。

接下來才算正式開始。

當你又進行到第4章，建立了另一項假設，就再回到第2章認真畫一張圖。

之後就這樣，周而復始，一次又一次重複這個循環。

我知道很辛苦、很痛苦，但**就是這樣才有效**。

■ 現在才正式開始

終於要進入最後一個階段了。

如果你覺得：

「我都認真畫過作品，弄清楚要解決的課題，也練習了好一段時間，相信我已經進步了！」

我必須很遺憾地告訴你，完全沒這回事。

因為這才是你的第一輪。

這套練習法的第一輪只能算「發現問題的階段」。

第二輪之後你才會開始進步。

第2輪　→　第3輪　→　第4輪　→　第5輪

chapter 05

■ 為什麼有效？

以商務概念來說，這套方法就是**超高速執行PDCA循環的過程**。

也就是以非常快的速度循環「計畫（Plan）→執行（Do）→查核（Check）→改善（Action）」的流程。

三個月練功法即一再重複「**發現問題，改善問題**」的過程。

如此一來，你就能確實突破通往目標路上的道道高牆，**在短時間內接近目標**。

121

第三、第四輪之後,你會明顯有所成長,技術更加純熟。

到了這個階段,我建議**重畫一遍之前的插圖**。

憑你當下的實力,重新畫畫看同一個角色的同一個姿勢。

你將體會到自己的成長,進而產生更多動力。但我不建議每一輪結束之後都這麼做,每次最好隔個幾輪,等到你覺得練習很痛苦的時候再試試看。

我相信這麼一來,你一定會很感動:

「我……什麼時候有辦法
畫得這麼好了……!?」

■ 失去個人特色?

我先說結論,**完全不用擔心這種狀況**。

因為不管你再認真嘗試,都不可能消除屬於**你的特色**。

有些人可能會擔心:「模仿範本會不會抹煞自己的特色,就算當上職業插畫家也無法站穩腳步?」

我當初練習的目標也是「完全複製阿牛老師的畫風,畫出讓人誤以為是阿牛老師的作品」。

這是我當初重新繪製的插圖，和我第一次畫的圖（41頁）比起來明顯成長了許多。

我當初就是這麼認真想要消除自己的特色，

沒想到現在很多人看了我的插圖都說：

「這一看就知道是你畫的。」

我當時是真的想完全抹煞自己的特色，結果

別人還是「一眼就看出是我畫的」。

個人特色就是這麼根深柢固的東西。

所以各位不必擔心自己會喪失個人特色。

■ 香菜只是提味

我曾在影片中比喻**「個人特色就像香菜」**。

由於個人特色是很強烈的要素，因此畫圖時

過度摻雜個人特色，就好比加了太多香菜的

料理，只會讓不敢吃香菜的人敬而遠之。

個人特色不必多，只要**加一點點提味就夠

了**。

不要想著把香菜直接加進料理，放在旁邊就

好。

香菜只是提味！

124

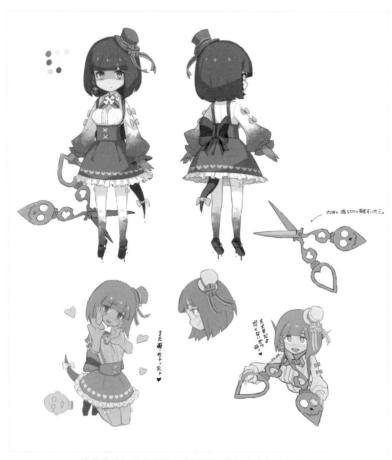

這是我幾年前畫的圖，我想不用說也能看出是我畫的。
由此可見個人特色有多麼難以抹

觀眾提問③

實行三個月練功法的過程，如果找不出要改善的問題怎麼辦？

先說結論，這完全是多慮！

基本上，一定找得到需要改善的問題。

■課題只會源源不絕

以我自己為例，無論是當初那三個月，還是之後一年，甚至**直到現在都還有課題需要解決**。

雖然我是職業插畫家，但要改進的課題也是堆積如山。

記不記得我在第4章提過，我當初「解決一個課題花了兩天，一天十三小時，總共二十六個小時」？

有些人可能會覺得這個時間未免太長，不過請冷靜思考一下。

光這點程度的練習量，根本不可能追上目前在最前線活動的插畫家。

因為那些人並不滿足於這二十六小時的練習時間，而是一直畫個不停。

一般來說，光是克服一項課題就需要莫大的心力與時間。

而且你總會在意練習到底有沒有效果吧？

這種時候，我推薦三種解決不安的方法：

① **詢問感覺會稱讚你的人**
② **詢問你信任的人**
③ **詢問範本本人**

以下待我一一說明。

而且你畫得愈多，也只會冒出更多課題，讓你抱怨「時間根本不夠用」。

所以真的不必擔心自己找不到要解決的課題。

■ 當你感到擔憂

話雖如此，練習過程難免會懷疑「自己」做的到底對不對」。

畢竟從訂立課題到建立解決方法的假說，還有問題解決與否的評判都是自己來，會擔心也是在所難免。

1 詢問感覺會稱讚你的人

最簡單的方法，就是拿你的畫給可能會稱讚你的人看，就算是沒畫過圖的人也無所謂，告訴他們你用了什麼方法練習。

直葵」（＃３ヶ月でさいとうなおきを倒す）。

你可能會驚訝：「這樣就好嗎？」其實這方法效果挺好的。

如果狀況允許，請他們稱讚你。

想要堅持三個月，保持動力是很重要的事情。與其尋求不恰當的建議，**還不如優先找人來稱讚你挑戰這件事情。**

如果你身邊沒有這種人，不妨試著在推特上發文，並打上主題標籤「**＃３個月打敗齋藤直葵**」（＃３ヶ月でさいとうなおきを倒す）。

我發布三個月練功法的影片之後，不知道為什麼，有些人分享的時候說這是「三個月打敗齋藤直葵的方法」，我覺得很有趣，所以就創立「＃３個月打敗齋藤直葵」的主題標籤，後來很多人上傳自己的插圖時也會打上這個標籤。

所以讀者不妨透過這項主題標籤互相鼓勵、互相切磋。

2 詢問你信任的人

第二個輕鬆解決問題的方法，就是找自己信任的人，詢問他們的感想。這是最有實質效益的方法。

目的是請他人指出自己的盲點，還有以為已經改善但其實有待加強的地方。

需要注意的是，**一定要找你認為「說話值得信任」的人。**

否則最後只會造成反效果，降低自己的動力，務必小心。

129

3 詢問範本本人

第三個方法有點不切實際，卻是最理想的方法，那就是「直接尋求範本本人的意見」。

但我想對方親自回應你的機率應該很低……。

我算比較幸運，因為我開始進行三個月修練法之前，曾和自己的範本，也就是阿牛老師共事過幾年。

多虧這樣，我才有機會找阿牛老師商量自己建立的假說和改進過程。

我真的受益匪淺。

當時我最大的收穫，是發現我和阿牛老師注重的地方不太一樣。

我對阿牛老師作品的印象是「稜角分明的帥氣畫風」。

我當時很喜歡這種強調人體和衣服等「稜角」部分的風格，所以自己畫圖時也理所當然試圖強調同樣的部分，畫出我覺得很帥的圖。

沒想到阿牛老師看了卻告訴我：

「唔……我覺得你可以畫得再柔和一點。」

我大受震撼。**因為我一直以為稜稜角角的畫風是他的賣點。**

130

我當初模仿阿牛老師畫風所畫的作品

131

我也因此發現「一個人的畫風稜角分明不見得是有意為之」。

■畫的深度

不僅如此，那個人還有可能是抱持完全相反的想法，而那種想法造就了表現的深度。

讓我體悟這個道理的人，是《刃牙》的作者板垣惠介老師。

板垣老師筆下的人物個個肌肉發達、風格強烈，相信大家都以為他下筆時最注重如何表現剛猛的男子氣概。

然而有一次，我問老師畫刃牙的時候會注意什麼地方，聽了回答大吃一驚。

「我畫刃牙的臉時，會想辦法表現出柔美的女性氣質。」

是不是很意外？

但我也因此體認到，這種反差比單純而偏頗的表現手法更能加深角色的深度。

同時，我也領悟了阿牛老師提出的建議。

在「畫風稜角分明」的限制下，如何反其道而行，盡可能畫出柔和的線條，**這種乍看之下相互矛盾的意識，反而能增添作品的深度、趣味，以及魅力！**

兩位老師的話，在我腦中融會貫通。

直接詢問阿牛老師最大的收穫，就是我學到這種觀點。

如果你在三個月練功法的過程，跟我一樣太過崇拜範本的畫風，導致自己畫出來的東西「流於死板無趣」，希望這部分的內容能給你一些參考。

推薦影片

【專家不說的事】5 本讀了就會進步的書

這部影片介紹了**我實際在畫圖時經常參考的書籍**，總共五本，主題包含引導視線、動物、背景、產品設計、奇幻，每一本都相當實用，也能有效提升你的畫功。如果對自己的練習方向沒把握，可以吸收一下這些書的內容。

三個月練功法的注意事項

策，升級留到以後再說！

■ 這不是普通的練習方法

前面我講解了三個月練功法的具體做法，但在實行之前必須了解一件事情——

這套方法**並非從基礎開始循序漸進練習**。

我想各位讀者讀到這邊也已經明白，這套方法非常吃力。

以遊戲來比喻，一般情況下，玩家會先練等，升到有信心擊敗大魔王的等級再去挑戰。畢竟沒有人喜歡輸的感覺。然而這套方法卻是一開始就挑戰魔王，打輸之後思考對

既然省了練等過程，自然可以用最快的速度過關，不過每次到最後都一定打不贏大魔王，於是**認清自己能力不足的事實**。

134

■ 良藥苦口

一旦你下定決心實行三個月修練法，你將展開一場艱難而痛苦的戰鬥。

而且你一定會感覺練習時間比平時還要漫長，但是**效果保證超乎想像**。

等到你完成修練，公開插畫作品，其他人看了一定會說：

「哇，你什麼時候畫得這麼好了！？」

「你是不是偷偷做了什麼？快告訴我！」

所有人都會對你的突飛猛進投以羨煞的目光。

■ 三個月練功法的價值

這套練習方法確實效果出眾，但它的價值並不僅限於知識方面。畢竟只論具體步驟，其實一天就可以精通。

那麼它最大的價值是什麼？

是你親自嘗試，感受痛苦、掙扎後得到的成長。

三個月後，你將發覺自己培養出了多少能力，**也只有你才能明白這一切真正的價值何在**。

過來人經驗談⑥ 月山みさ

繪畫資歷：14年左右

職業：在家照顧學齡前兒童的主婦

Q,你一天練習多久？

第一輪的時候，平日假日我都是等孩子睡著後練習大概三～四小時。

第二輪開始，因為孩子開始上幼稚園，我有更多的時間，所以平日早晚加起來練習五小時左右。假日因為孩子在家，所以只有晚上兩個小時可以練習。

Q,你將來有什麼目標嗎？

我喜歡畫圖，希望能愈畫愈好，有朝一日成為職業插畫家。

Q,你有自行調整練習方式嗎？

我沒辦法整整三個月都參考同一位插畫家，所以最後一個月我每週都參考不同的範本。我認為最重要的部分應該是觀察後動筆，所以最後面我就用自己的方式衝刺。

Q,感覺受挫時，你是如何度過難關的？

我也曾在推特上發文抱怨，那時有互相追隨的網友為我打氣。很多人都有嘗試三個月練功法，所以我也能抱著「大家今天也在努力」的心情，鼓起幹勁。

2輪後

月山みさ的心得

我畫畫的資歷算久，但一直到兩年前都是靠個人習慣畫畫，得知三個月練功法後才開始模仿專業人士。

也因為我畫了這麼久，一開始要放棄自己的畫風不是這麼容易，內心也很掙扎。

第二輪結束後，我覺得練習時還是完全捨棄自己的畫風比較好，所以我現在就是抱著這種心情開始第三輪。就算未來沒有靠插畫賺錢，我也打算永遠實行三個月練功法。

有時模仿範本畫風的過程不盡然順利，也會感到挫折，這時我覺得可以去認識其他有在嘗試這套方法的同伴，相互勉勵。

137

追加劑

守破離という考え方

『カッコいい立

無敵状態が

長い時間かけた絵であっても

見る側の視点ではほんの一瞬

追加劑① 三個月練功法達成之後

■ **謹記「守破離」**

某天，有位觀眾寫信找我商量他的煩惱。

以前朋友說我的作品「畫風太落伍，不會受歡迎」，我聽了很失落。嘗試過三個月練功法後，我確實感覺到自己大幅進步，但也開始煩惱自己畫風的走向。

我參考了好幾位插畫家，每一位都有很棒的特色，我也期許自己能畫得跟他們一樣。可是我這樣一直換人參考，到最後反而迷失了自己畫風的方向。

我想有一部分原因是我對自己沒信心，又有一部分是放不下驕傲，覺得自己是獨一無二的存在。

像老師您的作品，一看就知道是您畫的。

我想請問老師，您有沒有經歷過那種，確信現在的畫風屬於自己的瞬間？

還有，請問有沒有什麼好方法可以幫助自己確定要前進的那條路，而且堅持走下去？

三個月練功法的過程中，會碰到的情況通常有兩種，不是感覺「還是自己的畫風好」而

140

退回原地，就是迷失自己的方向。

我完全能體會這種感覺。

守破離分別代表學習的三個階段：

① 守：**徹底模仿師傅的階段**

② 破：**研究其他流派的階段**

③ 離：**深入鑽研自己的階段**

我相信很多人練習畫圖的過程都充滿迷惘，擔心自己畫得不好，搞不清楚該朝什麼目標前進。

就算不是三個月練功法也一樣。

我有一套準則可以避免自己陷入迷惘、迷失目標，那就是**「守破離」**的概念。

「守破離」一詞源自日本傳統武術與藝術，用於描述修行的各個階段。

當你在學習過程發現效果不盡理想，**問題很有可能出在守破離做的不夠確實。**

1 【守】徹底模仿師傅的階段

我認為守、破、離三階段中，「守」是最不能輕忽的階段。

為什麼？這麼說或許有些嚴厲，但假如你的作品無法受到世人認可，就代表**你的品味不符合其他人的評價標準**。

別人說你畫風落伍也是這個原因。

我個人認為，比起畫風落伍的問題，更嚴重的是你本身的品味跟不上時代，不符合其他人的評價標準。

畫風落伍只是個人品味體現出來的結果。

如果你想要解決這種問題，更應該貫徹「守」的概念。

我並非否定老派畫風。

喜好是每個人的主觀意見，而且老派風格相當普遍，也有很多非常優異的作品。

只不過，一個人的品味如果和別人的價值觀偏差過多，自然更難向世人傳遞自身風格的優點。

所以我的意思是，如果你希望受到眾人的認可，就不能忽視「守」的觀念。

■ 校準價值觀

在你的作品還默默無聞的階段，首先要校準「個人價值觀」與「大眾價值觀」。

「價值觀的指標」就是目前廣受世人歡迎的作品。參考並模仿那些作品的過程，你的「個人價值觀」自然會愈來愈契合「大眾價值觀」。

以下為校準的說明圖。

藍色圓圈代表自己的品味，橘色圓圈則代表範本（即師傅）的品味。

校準示意圖

師傅

自己

開始三個月練功法之前，「師傅的品味」與「自己的品味」長這個樣子。
你欣賞師傅作品的地方，就是與你個人品味共鳴的部分。

既然師傅的品味受到世人的認可，我們就先放下成見，完全仿效師傅的品味。

這就是三個月練功法的意義所在。

不過，有很多人在這個階段會感覺渾身不對勁，因為這個過程近乎自我否定。

模仿一位師傅，可不只會模仿到自己覺得「好」的部分，也包含了自己覺得「不好」的部分。

校準示意圖

師傅

自己

三個月練功法可以讓「自己的品味」契合「師傅的品味」

我想很多人模仿到一半就會產生一種感覺：

「我是很喜歡師傅的圖沒錯，可是有個部分就是感覺不出哪裡好……這部分我想參考其他人的畫法……」

實際上，我也聽過很多人這麼說：

「只選一個人當範本總覺得哪裡怪怪的。參考時我都會忍不住分心，感覺範本的表現手法跟我的想法有落差。

我想慢慢參考其他人的畫，吸收各種畫風。」

會有這種感覺都是正常的！

練習和自己價值觀不同的畫風，難免會感覺不自在。

如果你只想開心畫圖，我也建議多多參考不同人的作品，因為那樣肯定比較快樂。

然而想在短時間內進步，就必須了解一件事情──

你覺得好的東西，別人不見得也覺得好。

你覺得默默無名的自己認為的「好」，跟已經成為人氣插畫家的師傅認為的「好」，誰的品味更符合世人的價值觀？

答案應該很明顯。

145

■ 注意自己感受到的矛盾

師傅是你自己選的，所以當然有很多令你產生共鳴、覺得很棒、想要效仿的地方。

然而練習時間一久，自然會發現一些矛盾，比方說某部分「你覺得很重要，可是師傅好像不太重視」。

其實，你感受到的矛盾，很可能就是你現在缺乏的重要觀念。

你就是順著自我感覺良好的方式畫圖，才陷入無人認可的現況。當你這麼一想，便會產生自我厭惡，但擺脫現況的關鍵很可能就藏在這種感覺之中。

■ 三個月練功法的真諦

如果你同時參考好幾種畫風，很有可能會以目前與世人脫鉤的價值觀，去挑選自己想要模仿的要素。

既然你認為「好」的東西是錯的，你依此價值觀選擇的要素，也有很高機率是錯的不是嗎？結果想當然……

你畫出來的東西不會受歡迎。

最後甚至開始鑽牛角尖：「我都已經這麼努力練習了，為什麼還是沒人認同我！」

為避免這種情況發生，首先你要完全拋開自己的價值觀。無論你感覺到多少矛盾，都應該感到開心，並且讓自己逐步趨近師傅認為的「好」。

這個過程，正是守破離之中的「守」。

跳脫自己的舒適圈，接納世間的價值觀。

這才是三個月練功法的真諦。

2 【破】研究其他流派的階段

接下來，是你完成過一趟三個月練功法之後的事情。

完成修練的人，對於一張圖是「好看」還是「難看」的評判標準應該也差不多成形了。

並且也慢慢明白，如果繼續照師傅的方式畫下去會有些綁手綁腳，儘管有些地方「會畫得更好看」，但也有些地方「會畫得不好看」。

以我自己來說，我的範本是阿牛老師，他的畫風簡潔，線條乾淨，所以我只要多畫幾條線，畫面就會變得很雜亂。

換句話說，我已經建立了一套價值觀，認為線條太多「不好看」。

有段時間，我覺得自己繼續照這套價值觀畫下去也沒問題。

不過當我開始廣泛觀察其他人的插圖，突然察覺一件事情。

「奇怪？這張圖的線條明明這麼多，怎麼還是很好看……而且明明和師傅的教誨相反，卻一樣受到世人歡迎！」

「以我的標準來看，這些圖應該很難看才對，但為什麼看起來這麼帥？」

■ 找出其他流派的共通點

我開始發現，有些插圖的畫法明明與師傅的價值觀相左，但還是很帥。

於是我進入了第二階段「破」，開始多方研究不同的畫風。

對我來說，某款遊戲的插圖就是其中之一。

那張圖用了很多陰影線（hatching），看起來繁複而華麗。

照我當時的標準來看，這種畫風可以說是雜亂無章，但大眾卻相當喜歡，還有很多人模仿這種畫風。

其實我也可以不用管，但我實在太在意自己的標準跟那種畫風的差異，所以決定研究一下。

也就是說，我開始研究其他流派的東西了。

學習新事物時，有一個很重要的態度：

暫時變回一張白紙！

之前模仿師傅所學到的畫風，怎麼畫好看、怎麼畫不好看，這些標準全部先扔到一邊，從零開始觀察新的畫風。

換句話說，就是換個範本再次進行三個月練功法。

這麼一來，你會發現很多事情。

例如新的範本和師傅教過的東西有哪裡相同、哪裡不同，為什麼大眾會接受、欣賞那種畫風？

過程中你也會察覺，自己已經有能力冷靜分析這三面向。

經過「守」的階段，你的價值觀已經相當接近師傅的價值觀，甚至大部分是重疊的。

而當你學了其他流派的價值觀，再回過頭來比較自己的價值觀，也會發現有些部分重疊。

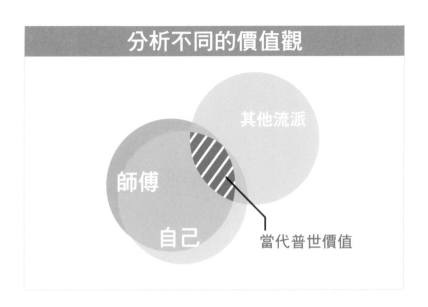

分析不同的價值觀

其他流派

師傅

自己

當代普世價值

畫成圖就是上面這個樣子。察覺不同價值觀重疊的部分，**找出各個價值觀的共通之處，就是「離」的目的。**

體驗過兩種流派的做法，建立兩套不同的價值觀之後，再分別從兩種立場審視彼此，進而找出兩者相通的區塊，這個區塊，我稱之為**「當代普世價值」**。

而當你能自然掌握這個區塊，你會相當驚訝⋯⋯

你的作品變得很容易爆紅。

3 【離】深入鑽研自己的階段

接下來，總算要進入自立門派的階段了。雖然說是自立門派，但更像是將過去所學集大成。

鑽研過兩種流派之後，你了解兩方價值觀的異同，得以洞悉「當代普世價值」。

於是你不僅有能力畫出容易爆紅的圖，觀察其他的流派時，也有辦法從中察覺與過去所學的共通點——

「這部分也符合師傅和第二種流派的價值觀，搞不好這就是現代人普遍喜歡的要素！我要趕快學起來！」

到了這個程度，你才可以同時參考多種畫風，依自己的標準挑選「好」的要素，真正進入建立個人畫風的階段。

■ 自立門派前的必要準備

我認為創作者分享的內容或給予的建議，普遍只屬於「離」的結果。

例如：「我是受到哪幾位插畫家的影響，相互結合之後才形成現在的表現手法。」

假如你不假思索，跳過起初的「守」、「破」，直接進入第三階段的「離」，結果也不會順利。

因為你沒有在「守」的階段確實培養世人認同的價值觀。

因為你沒有在「破」的階段比較過師傅與其他流派，**掌握兩者共通的「當代普世價值」**。

若跳過前面兩階段，直接從第三階段開始，恐怕也無法畫出打動人心的作品。

左頁是我自己經歷守破離三個階段，融合兩個流派所學的成果。

這張圖在推特上得到很多讚，轉推數也不少。

給各位一個比較簡單明瞭的參考標準，我每次在網路上分享自己的作品，轉推數都是平台名列前茅，而且將近半年來都占據pixiv的每日綜合排名第一名。

我認為背後原因就像來信詢問的觀眾所說，因為這些圖一看就知道是「齋藤直葵的作品」。

152

當然，我相信也有人很厲害，可以直接從「離」的部分開始並功成名就。

所以我不會斷言非得照這個順序才對。但至少我這麼做，確實是一步一腳印感覺到自己的成長。

而我也僅是如實分享我的心得。

■ 失敗一次也不要灰心

如果你挑戰三個月練功法，卻感覺沒什麼效果，問題可能出在你**沒有確實理解「守破離」的概念**。

不過別擔心。

就算無法完全參透，只要「守」的階段做得確實，三個月練功法的成效依然能提升數倍。

當你練習到最後，成功「校準價值觀」，並培養出洞見「當代普世價值」的眼光……

風靡下一個時代的畫風，或許就出自你手。

別輕言放棄，我支持你！

chapter 06

追加劑② 三日進步法

「我想畫出更有立體感、更有看點的圖。」

「我的圖看起來總是很扁平。」

如果你曾想過這種事情，務必試試這項練習方法。

相信你也可以畫出更有存在感的插圖，畫起圖來也會更加快樂。

這一節介紹的練習法需要準備兩項工具，不過這就留到後面再說。

■ **高效率姿勢畫法練習**

實行三個月練功法的空檔，還可以穿插一些高效率的訓練，其中一項就是「三日進步法」。

如果要用一句話簡單解釋「三日進步法」，**就是大量練習畫姿勢**。

可能有人會說：「就這樣？我平常就有在練習畫姿勢好不好！」不過練習也有分成效果好與效果不好的方法。

156

第一天 畫全身人物圖

無論如何,一開始總得先畫張圖。

請先**畫一張這次練習要用的圖當作起點**。

具體來說,要畫一張「全身人物圖」。第一天要做的事情就這樣,應該很快就可以搞定。

下面是我當初畫的圖。

請照這種感覺畫畫看。

157

■ 第一天的重點

要畫什麼角色都可以。

無論是自己設計的角色還是動漫角色的二次創作都沒關係。

總之選一個你現在最想畫好的一個角色。

第一天的重點在於**「畫出全身」**。

直立也好，有動作也好，總之要畫出完整的人物，不要裁切掉任何地方。

雖然第2章有提到裁切可以讓圖變得更好看，不過那是透過藏拙來改善觀感的方法。

這次我們不這麼做，反而要故意凸顯自己畫不好的部分，找出問題。

這次可不能蒙混過去了。一開始你可能會很痛苦，覺得自己怎麼畫都畫不好，但不用擔心。

這個階段的目的就是要釐清自己到底哪裡畫不好。

第一天這樣就好。聽起來好像很簡單，但這個步驟非常重要。

當你了解怎麼進行這項練習，可能會忍不住直接從第二天的步驟開始，但**省略第一天的步驟會使練習成效減半**

所以千萬別跳過第一天的步驟。

第二天　前半：畫出分解動作

第二天是這項訓練最耗費心力的地方，分成前半與後半兩個部份。這個階段的認真程度會大大影響最後的結果。

重點不在花費多少時間，**而是你能多專注！**

要抱著徹底掌握眼前一切資訊的心態，全神貫注，仔細觀察。

前半部分，請參考人物動作的範例集，練習畫姿勢。

■ 第二天前半的重點

下一頁有我當初練習的圖。

我參考動作範例集，畫出了一連串的分解動作。

這裡有兩個重點。

第一，**畫出一連串的分解動作。**

選定一項動作，畫出該動作一連串的分解動作。不要覺得「這個姿勢好帥，這個姿勢也好帥」而畫各種不同的動作。

第二，**人物畫成線框素體的模樣，關節部分以橢圓形呈現。**

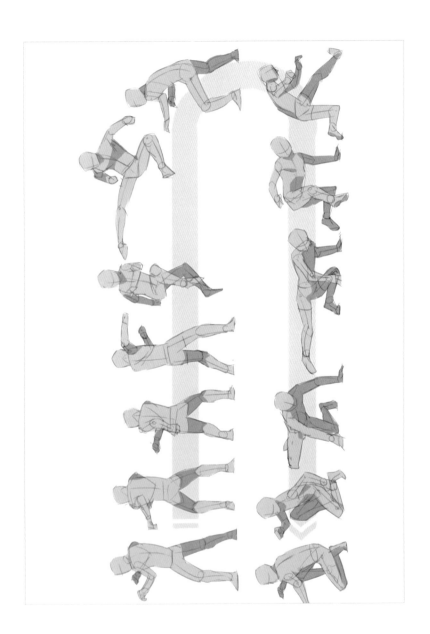

畫成線框素體的模樣，作畫過程就能理解人物斷面的造型。

一開始你可能會畫得頭昏腦脹，**但這樣有助於我們動筆時強烈意識到自己到底在畫什麼樣的立體造型**，進而大幅提升練習效果。所以這一點務必銘記在心。

如果你覺得一開始要畫這種姿勢太困難，也可以像下圖一樣，畫成類似火柴人的模樣。

頭部、身體、骨盆畫成簡單的圖形，關節與四肢則畫成○和△，並以線條連起來。

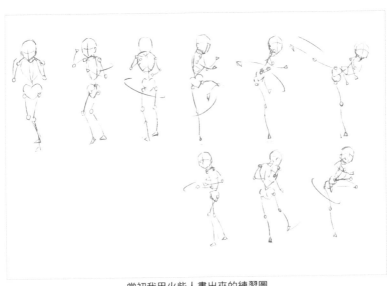

當初我用火柴人畫出來的練習圖

仔細觀察範例的架式，將頭、身體以及關節的部分畫成〇。

再將這些〇連起來，畫成類似上圖的火柴人。

然後再像左頁圖一樣補上肌肉。

即使沒辦法一次畫到位，只要像這樣按部就班，最後也能畫出充滿動感的圖。

挑戰看看吧。

162

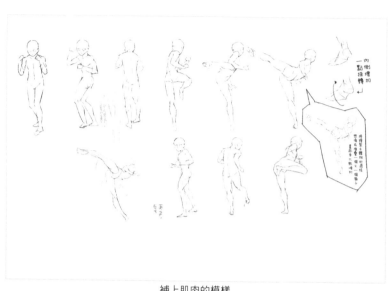

補上肌肉的模樣

■ 目標是畫出「一連串」的動作

有些人可能會想「練習畫各式各樣的姿勢」。

多畫一些姿勢確實能累積更多不同的經驗，以便未來需要時派上用場，但這並不是這項練習的目的。

這項練習是希望透過畫下一連串的分解動作，觀察手、腳、身體的角度如何變化，又如何帶動整體印象的變化，進而增進對人體的認識。

163

了解筆下事物背後的原理，對於提升畫功有莫大的幫助。

透過這項練習，即可將畫姿勢的感覺化為資訊，持續累積。

參考這些動作範例集的另一個好處，是培養對於「帥氣」的認知。

即便各式各樣的角度都難不倒你，倘若缺乏對於帥氣的認知，也無法畫出帥氣的感覺。

這時，動作範例集就派上用場了。這類書籍收錄了許多帥氣的動作和可愛的姿勢，基本上無論參考哪項動作，畫出來都很很好看。

而且這些模特兒的體態也非常優異，對插畫家來說極具參考價值。

透過這項練習奠定對於「帥氣」的認知基礎，未來當你想畫一些範例集裡沒有的姿勢時，自然就有辦法自己擺姿勢拍下來參考，再慢慢修成理想的樣子。

左頁是我自己參考過的兩本動作範例集。裡面不只有單人姿勢，也有很多雙人互動的情境。像這種雙人互動的姿勢，自己一個人也很難拍，因此繪製人物動作時，這種範例集總能幫上大忙。

推薦書籍

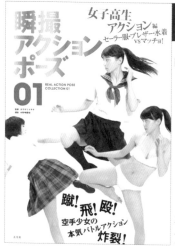

人物動作定格範例集 VOL.1：女子高中生動作篇

玄光社／￥2,300 日圓（不含稅）

B5／192 頁／亦有電子版

收錄硬派動作導演、空手道少女、動作演員、肌肉型男等各種人物動作的照片。模特兒會以不同裝扮（如制服、泳裝）示範同一動作，除了動作本身，還可以觀察衣服的皺褶、裙子飄舞的模樣，乃至於肌肉和全身上下的動態！

人物動作定格範例集 VOL.2：特技、動作篇

玄光社／2,300 日圓（不含稅）

B5／224 頁／亦有電子版

同系列的第二本範例集。邀請4名頂尖冒險動作片演員，身著西裝、毛衣、泳裝等不同裝扮，表演各種動作，包含肉搏戰與持刀、持槍等運用武器的戰鬥情境，內容豐富至極！

第二天

後半・從不同角度繪製人偶

第二天的後半段練習需要用到**可動人偶**。

請從你前半畫下的分解動作中，選出你最喜歡的一個，並將可動人偶擺成那個姿勢。

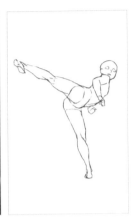

用人偶擺出選定的動作

接下來，請畫出人偶**不同角度下的模樣**。

左頁是我當初的練習圖。我建議後半的練習也比照前半，以線框素體的模樣呈現。這樣有助於你作畫過程掌握立體感。

如果你感覺自己好像「更加明白了前半練習時掌握的帥氣認知」，就代表你的練習效果十足。

因為前半的練習旨在灌輸帥氣動作與身體比例的認知，後半的練習則要**從立體角度、三維觀點進一步了解帥氣的感覺**。

166

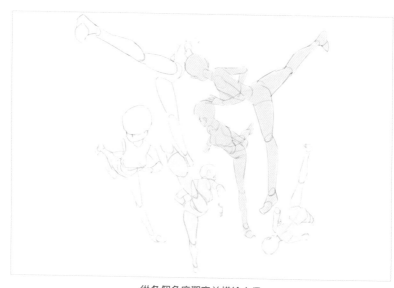

從各個角度觀察並描繪人偶

練習過程，你會逐漸明白那個姿勢從立體角度來看帥在哪裡，並具體掌握如何表現那種帥氣。

這項練習，對你未來的創作也有實質的幫助。

提醒一點，參考範例集或可動人偶時，千萬不要把紙放在照片上面「用描的」。

重要的是靠自己的眼睛觀察，而描圖不需要觀察，所以如果用描的，也就失去這項練習的意義了。

■ 第二天後半的重點

進行這項練習時，細節不必太苛求。

你要注意的是如何表現「帥氣的立體感」，無須在意表情、髮型、肌肉線條與陰影等其他要素。

最重要的是掌握整體輪廓與人體比例，以及透過線框捕捉人物的立體感，不要被其他事情分心。

左頁是我推薦的可動人偶。

市面上還有各式各樣的款式，各位依自己的喜好挑選即可。

稍微翻轉手臂關節處的橢圓形，就能畫出立體感。

推薦產品

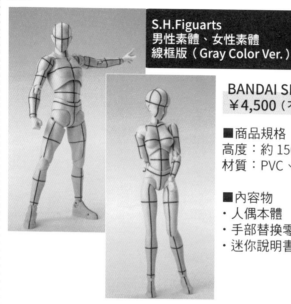

**S.H.Figuarts
男性素體、女性素體
線框版（Gray Color Ver.）**

BANDAI SPIRITS
￥4,500（不含稅）

■商品規格
高度：約 150mm
材質：PVC、ABS

■內容物
・人偶本體
・手部替換零件左右各 4 種
・迷你說明書

這款素體本身就有線框，非常適合用來練習掌握人物的輪廓與立體感。
商品附贈一本小小的說明書，介紹如何操作與描繪人偶，因此不習慣用人偶練習的人也能輕易上手。

除此之外，S.H. Figuarts 系列還有其他超可動人偶與知名漫畫家、創作者監製的特定體型人偶，甚至還有等身大的人偶。
選擇相當豐富，可以根據用途或個人喜好挑選合適的類型！

也有附劍、盾等小道具的款式。
男性素體、女性素體 DX SET2

第三天

修改第一天的圖

第三天要做的事情，就是**重畫一遍第一天的圖**。

我相信你也已經具體知道「哪些部分怎麼畫會更好看」。

但反過來說，這也顯示你已經有能力改善那些問題了。

現在，你已經不是第一天的你了。

想像現在的你，帶著第二天培養出來的感覺去指導第一天的自己，將第一天的插圖畫成更帥氣、更有魅力的模樣。

左頁是我當初的練習圖。

光是改善立體感、角度、比例，圖的資訊量就有飛躍性提升，整體看起來也好多了。

將你第一天的插畫放在旁邊，照著同樣姿勢再畫一遍。

請徹底發揮你第二天練就的帥氣認知，和透過人偶培養出的立體感，重新審視第一天的圖。

你可能會有一些負面的感想，例如……「我之前畫的時候根本沒注意身體的角度、手臂的角度，還有帥氣的全身比例……看起來畫得真差。」

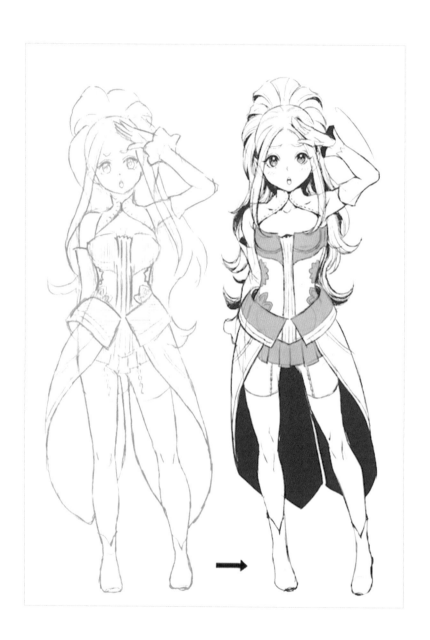

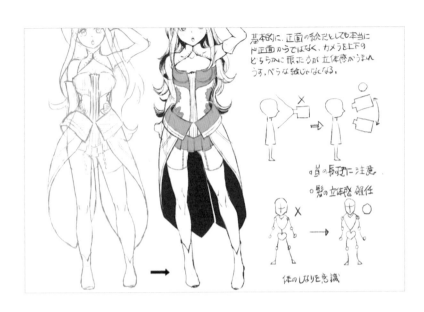

基本的に、正面の絵だとしても本当に
ド正面からではなく、カメラを上下の
どちらかに振った方が立体感がうまれ
ます。ぺらな絵じゃなくなる。

口首の角度に注意。

口影の立体感を担任

体のしなりを意識

我建議將第一天和第三天的圖擺在一起比
較，記下自己這次作畫時有注意到哪些不一
樣的事情，這樣練習的效果更加倍。

像上圖，我寫下了自己作畫過程明確留意的
事情：「不要從正面角度畫，稍微將鏡頭往
上帶，畫成俯瞰角度可以強調立體感」。

這樣你可以獲得更多未來能加以運用的知
識，紮紮實實進步。

這項三日進步法有三個優點。

■ 優點①沒時間也可以練習

就算一天只練習一個小時，也能收到不錯的成效。

這項練習很適合沒有時間的人，還有上班累了一整天，但還是能擠出最後力氣練習一個小時的人。

當然，多練習效果也會更好，如果想一天完成所有步驟也沒問題。

雖然集中在一天練完也有效果，但是**分成三天慢慢練習**，才是這項練習法的關鍵。

這是為了利用大腦「**會趁睡眠時整理資訊**」的性質。

一九八〇年代以後，世界各國開始研究記憶與睡眠之間的關係，其中有一份研究報告指出，進入腦中的大量資訊會先暫時存放於某個部位，形成短期記憶，而這種記憶很快就會被遺忘。

記憶必須從短期記憶區轉入長期記憶區，才能長久留在腦中。為此，**睡眠是重要關鍵**。

經過充足的睡眠，再回想前一天吸收的資訊，大腦就會判斷「**這項記憶是重要資訊，應該保留久一點**」，於是將這些資訊轉換成長期記憶。換句話說，練習效果會更好。

尤其第二天與第三天的練習中間最好隔個一晚。

因為睡眠時，大腦會整理第二天練習時的記憶與累積的資訊，到了第三天便深深烙印在你的腦海。

所以比起一口氣練完，花多點時間慢慢練習效果更好。

■優點②應用範圍廣

有些人可能認為：「我想學的是平面畫風，這種練習與我無關。」

但這麼想就太可惜了。

如果抱著這種想法，你每種姿勢都只畫得出一張圖。

無論你的畫風是平面還是立體，描繪立體感的能力都能成為有力的武器。

如果你有能力畫出人物各種角度的模樣，一個姿勢就有辦法衍生出無限多種形象。

能從四面八方或稍微不同的角度畫出同一姿勢的能力，**可以無限擴張你的想像**。如果什麼角度你都能畫出有魅力的姿勢，你的表現手法將一口氣豐富許多。

而且，這項練習的成果還可以應用在五花八門的領域。

雖然三個月練功法要選定一個參考範本，不過三天練習法則沒有這個必要。

你可以直接用你現在的畫風練習，就這方面來說，負擔也比較輕。

■優點③可以突破極限

請見下圖。

上方的線代表知識水準，也就是你認為「自己應該畫得出這個程度的東西」。

下方的線則代表技術水準，也就是「你實際畫出來的程度」，代表了你的實力。

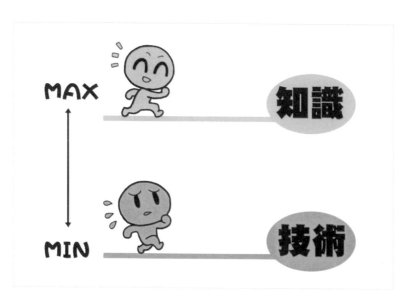

如果你不提升自己的知識上限，透過知識培養「我應該畫得出這種程度」的自信，無論你再怎麼鑽研技術也無法充分發揮能力，表現手法也會缺乏變化與說服力。

而三日進步法，可以讓你在最短時間拉高知識上限。

前面也說過，這項練習可以抱著輕鬆的心情進行，一天只練一小時也沒關係，但效果絕對不容小覷。

單次練習的效果看起來或許不大，然而一點一滴累積下來，有天你會突然發現：

「我什麼時候畫得出這麼有立體感的圖了？」

這項練習並不費力，卻能讓你在不知不覺中畫得更好。

如果你覺得自己好一陣子停滯不前，或氣餒自己缺乏才華⋯⋯

有可能是因為你沒有實際體會到進步的感覺。

透過這項練習，保證可以腳踏實地慢慢成長。而且反覆練習，效果更好，你也能明確感受到自己的成長。

176

雖然我說沒時間的人也能嘗試三日進步法，

但練習時間愈長，效果當然也愈好。

而且搭配三個月練功法和後面介紹的一日進

步法，效果會更好，各位務必嘗試看看。

追加劑③ 一日進步法

■ 一日進步法

有個方法不用花三個月，只要一天就能提升畫畫的技術，這個方法是——

一日進步法可以幫助你擺脫「始終畫不出理想模樣」的失落感，並讓你體驗到「怎麼畫都滿意」的充實感。

「一天畫上十三個小時」。

別誤會，我不是叫你只靠毅力，這麼做是有原因的。

假如你覺得自己「怎麼畫都跟腦中理想有落差」，這項練習就是為你量身打造。

■ 一日進步法的步驟

雖然實際做法就是一天花十三個小時畫畫，但有一點必須注意——

這項練習方法的重點是**量產草稿**。我們只需要畫出大量草圖，不需要完成作品。

「**不是花十三個小時畫一張圖**」。

可，這十三個小時之內也可以隨時調整標準。

草圖要畫到什麼程度，依自己的標準判斷即

至於要畫什麼內容，可以參考下一頁的範例，比如一堆人物姿勢的草圖。要畫到線稿階段、加上灰階底色的階段，甚至稍微上色

都行，依當下心情或狀況隨時調整即可。

前面幾個小時可能會很痛苦，尤其對那些喜歡在收尾階段加以琢磨的人來說，不能畫到最後簡直是剝奪了他們的樂趣，一定會覺得渾身不是滋味。

我相信很多人前面四～五個小時都會充滿無力感，懊惱自己「怎麼可以畫得這麼差」，搞不好還會半途而廢。

前面四～五個小時是這項練習法最大的難關。請努力撐過去，不要停下畫筆。

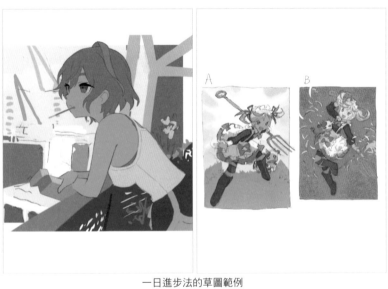

一日進步法的草圖範例

■ 堅持畫一段時間後產生的變化

但是也別忘了適時休息。

練習途中也要記得去吃飯、上廁所,沒有人說連一瞬間也不准休息。

這種不舒服的感覺就會慢慢消退。

重要的是,**盡量多畫一些草稿**。只要捱過前面不舒服的階段,大約從第六個小時開始,你會慢慢擺脫事與願違的無力感,開始感覺畫出來的每一張草圖如果努力畫到最後,應該都會很好看。不過容我提醒你,讓這些圖停留在草稿階段就好。

繼續畫下去,超過十個小時後,會發生一件奇妙的事情。

起初那種怎麼畫怎麼不滿意的感覺會完全消**失,轉而進入一種怎麼畫怎麼滿意的狀態**。

到了這個階段,你應該會感覺到自己畫得比一開始好,並產生畫到最後的衝動,想看看自己能畫出多棒的圖⋯⋯但是你要忍耐。

這裡要忍耐的事情和前面幾個小時不一樣,你要按捺住「好想把圖畫完」的心情。

接著當你練習超過十三個小時,就會發動**無敵狀態**。

接下來的時間可不得了了。

你會認真懷疑自己怎麼可能是天才。

你會驚覺畫圖怎麼這麼有趣，甚至有種開竅的感覺，欲罷不能。

不過你已經畫圖超過十三個小時，再加上畫草稿畢竟是「從無到有」的行為，是畫圖過程中最累的環節。

因此你發動無敵狀態的時候，體力應該也差不多見底了。

無敵狀態其實只是腦內啡帶來「畫圖很爽」的感覺，強迫身體繼續活動，這種加成效果頂多持續一～兩小時。

一旦效果過去，你會睏得不得了。

這種時候，請你老老實實去睡覺。

再畫下去對你的身體也是一種傷害。

■ 一日進步法的缺點

這項進步法的缺點是：一旦睡了，**無敵狀態就沒了。**

很遺憾，你會馬上恢復原先的狀態。

你聽了可能會很失望，心想：「我花了這麼多體力和精力，到頭來還是要被打回原形？」其實你也不是白費工夫，這項練習還是能為你帶來好處。

我過去進行三個月練功法時也會穿插一日進步法，並且確實感覺到進步幅度有所提升。

一日進步法主要有三個優點。

■優點①能夠使出自己的真本事

你有使出真本事畫下一張圖的經驗嗎？

有些人可能會說「當然有啦」。但，真的嗎？

難道你不曾有過「怎麼畫就是畫不出理想中那條線」的感覺嗎？

為什麼會有這種狀況？

因為**你沒有完全發揮真本事**。

我以下頁圖解釋。

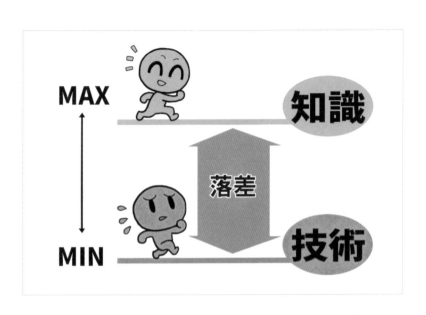

■ 知識與技術的落差

三日進步法那一節也出現過這張圖。

上方的線是知識水準，就是你認為「自己應該畫得出這個程度的東西」。

也代表了你認為自身能力的最大值。

下方的線則是技術水準，也就是「你實際畫出來的程度」，或說你真正的實力。

而前述狀況的問題，出在「自我認知與實際能力之間的落差」。

假設別人問你有多少本事，你腦中應該會浮

現自己理想中的一張圖。

這個想像，就是知識水準的那條線。

然而當你實際動筆，卻無法發揮你設想的實

力，只能畫出程度較低的成品。

「理想水準」與「實際水準」之間的落差，

就是令你前幾個小時痛苦的原因。

反過來說，當知識的水準線與技術的水準線

完全重疊，**你就能進入百分之百發揮實力的**

狀態，體會到極致快感。

■ 為了達到ＭＡＸ的那條線

問題來了，為什麼我們的技術沒辦法永遠維

持在ＭＡＸ的水準？

是因為**暖身做得不夠確實**。

既然畫圖需要用到身體，某方面來說就和運

動一樣。

如果希望畫出來的東西完全符合理想，當然

需要做點準備（暖身），才能隨心所欲操控

身體。

從事運動也一樣，有所準備才能拿出自己的最佳表現。唯有持續訓練，上場前做好熱身運動，才能全力衝刺。

各位應該不難想像，一個平常沒在訓練的人，正式上場時只會落得力不從心的下場。

畢竟光憑幹勁和想像，怎麼可能有辦法做出理想的動作？

基本上，畫圖也是一樣的道理，缺乏準備就無法發揮百分之百的實力。

只是以運動來說，突然做出太高強度的動作可能會受傷，所以必須慢慢鍛鍊身體。至於畫圖對身體的負擔較小，所以某種程度上可以忽略這個階段。

對畫圖的人來說，大約需要花十三個小時才能讓身體準備好發揮全力。

「為發揮全力而做的事前準備」本來應該是長期下來循序漸進，然而一日進步法卻是透過連續畫上十三個小時，激發自己沉睡的潛力，**讓技術水準快速追上知識水準**。

這項練習可以激發出你真正的實力。

話雖如此，也不能傷了手，所以我建議練習時可以戴手套，減少手部的負擔。

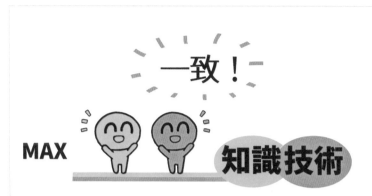

但我前面也說過，一日練習法的缺點，就是技術水準與知識水準重合的狀態轉瞬即逝。

如果只練習一次，效果也只會像夢一場。

但只要多練習幾次，多體驗幾次MAX的境界，兩條線之間的差距自然會慢慢縮小，你也能花更少的時間將技術水準拉升到知識水準的高度。

到了這個階段，你自然會渴望了解更多，也會有更多發現，於是知識水準也跟著提高。

這也是這項練習的一大好處。

■優點②可以大量補充備用素材

另一個很大的好處是**「可以大量補充優良素材」**。

你是否也曾畫圖畫到不知道要畫什麼？

畫圖畢竟是從零創造某種東西的行為，過程相當辛苦。

人都有生物節律（biorhythm），有狀況好的時候，當然也有狀況不好的時候。

狀況好的時候靈感源源不絕，狀況不好時絞盡腦汁也擠不出個點子，我想大家都有這種經驗。

你實踐想法的能力提升到最大值。

一日進步法除了能激發你的真本領，還能將

在這種狀態下，你能畫出很多優秀的草圖，甚至覺得這些圖繼續畫下去都能變成「曠世巨作」！

這些草圖對畫畫的人來說可是一座「藏寶庫」。

儘管我們無法永久維持MAX的狀態，但狀態好時畫的草圖還是會留下來。

只要拿出那些草圖接著畫下去，**不管你狀況好不好，都能畫出充滿魅力的作品。**

188

「無中生有」的階段最耗體力，可以趁著MAX狀態處理，這樣之後只需要「延伸擴充」就好了。

如果你感覺自己

「最近都想不出喜歡的點子」、

「想畫的圖都畫不好」，

不妨趁著體力充足的假日嘗試看看一日進步法，相信你一定能產出大量優秀的草圖。

■優點③ 有志者事竟成＋無敵狀態

前面提過，「知識水準」與「技術水準」的落差有多大，畫圖時就有多「痛苦」。

如果你被這份痛苦擊垮，拿起畫筆的時間愈來愈少，落差只會變得更大，無力感也會繼續折磨你。

而且很遺憾的是，在你滿腦子想著「我做不到」的期間，你的成長也會停滯。

因為「畫圖好好玩」、「畫圖好爽」的心情，才是促進你愈畫愈好的最大動力。

而透過一日進步法，你就能產生「畫圖好爽」的感覺。

每一筆都符合理想的手感、
畫什麼都會超好看的預感、
用盡全力玩得盡興的感覺、

這些都是插畫進步路上不可或缺的關鍵。

有些人聽我這麼說可能會感到退卻，懷疑自己能不能達到這種境界，但其實這也不是什麼天大的難事。

畢竟也不是要你「突破自己的極限」。

■ 抵達自己目前的極限

這項練習有個重點：**不必妄想讓技術水準超過目前的知識水準。**

我們的目標終究是自己的知識水準上限，並不會超出自己的能力範圍。

只要肯花時間，保證人人都能走到這裡。

只要技術水準追上知識水準，即使只有一瞬間，任何人都會覺得「很爽」。

原本眼見自己技術不及知識而垂頭喪氣，畫了十三個小時後，你反而能抬頭挺胸稱許自己有志者事竟成！

光是體會這種心境，嘗試一日進步法就值得了。不過，好戲還在後頭。

■ 創造無敵狀態

當你花了十三個小時，體會到「有志者事竟成」之後，便會進入「無敵狀態」，感覺自己畫出來的每一條線都能切中要害。

有些人明明平常已經畫個不停，還是會在推特上發文說要「畫張圖放鬆一下」。

看到這種人，你是不是覺得「那是因為那個人有天分」？

其實不是，只是因為他正處於無敵狀態。因為他持續畫了好一段時間的圖，已經抵達**自己的能力上限，進入怎麼畫都舒服的狀態**，所以才講得出這種話。

這些人都是處於無敵狀態，才會說出「我不想放下畫筆」、「我想繼續在這個狀態跑下去」。

實際上，我在實施三個月練功法時，也會利用一日進步法帶來的第三種優點，也就是無敵狀態的效果。

三個月練功法的過程相當艱辛，我想我之所以能快樂抵達終點，也是因為我適度穿插一日進步法，刻意創造「感覺自己什麼都畫得出來」的無敵狀態。

第4章我有稍微提過，我大約畫了十三個小時才看到練習的成效，其實那就是指一日進步法。

進入無敵狀態的人，會展現驚人的能力，源源不絕產出作品，並且更上一層樓。

當你嘗過這種暢快的滋味，肯定會想要到更高水準的地方玩玩看，於是自然會積極提高MAX值的上限。

某些超強插畫家不是會在推特上發文說「希望自己能畫得更好」？那是因為他們正處於無敵狀態，心中滿懷純粹的上進心，絕對不是在挖苦其他人。

而你也可以進入無敵狀態，感受自己對於持續進步的渴望。怎麼樣，是不是覺得很興奮？

如果你決定實行一日進步法——

前面幾個小時辛苦地穿過隧道，

第八個小時開始戰勝完成草稿的誘惑，

一路挺進第十三個小時……

你將達到無人能敵的境界，

打從心裡想：「我搞不好……是個天才。」

追加劑④ 一小時進步法

■ 練習畫縮圖

畫圖的練習分成兩種，一種是能直接增進繪圖技巧的練習，一種則是與提升繪圖技巧沒什麼關係的練習。短時間內反覆進行能直接增進繪圖技巧的練習，就能快速進步。

如果我告訴你，有個方法只要一小時就能直接提升繪圖技巧，你有沒有興趣？

這個方法就是……

「多畫縮圖」。

縮圖，就是在社群網站、YouTube、pixiv 上點開作品或影片之前顯示的那種小圖片。

縮圖的英文叫作「Thumbnail」，意思是「大拇指的指甲」。

提到畫圖，很多人應該認為一定得花上大把時間將一張圖仔細畫好，但一小時進步法不用這麼做。

這項練習的重點在於「畫縮圖」，而不是「畫好一張圖」。

194

■ 一小時進步法的步驟

下面有幾張縮圖的範例。

縮圖尺寸很小，長寬大約只有三～四公分。

這一個小時的練習時間，請專心畫出三張縮圖。 畫縮圖的時候不必在意細節，形狀也不必畫得太確實。

我建議簡單上個色。重點擺在大面積色塊，細部陰影可以省略。

若心有餘力，可以再追加一個小時的練習時間，總共畫出四張或五張縮圖。

195

透過這項練習，你會清楚看見自己的實力成長。

理由有以下三個：

① **人習慣憑第一印象判斷圖的好壞**
② **縮圖的資訊量恰到好處**
③ **縮圖容易比較、檢討**

接下來讓我一一解釋。

1 人習慣憑第一印象判斷圖的好壞

畫圖的人跟看圖的人，對一張圖的認知存在相當大的差異。

畫圖的人，面對一張圖的時間可能有十小時、二十小時、三十小時。

但是看圖的人，看一張圖的時間可能只有手機滑過去的短短幾秒。

尤其現代人手一支智慧型手機，打開 Instagram 和推特的時間軸，就能瞬間看見海量的圖。

無論你畫一張圖花了多少時間，觀看者都只會留意一瞬間。

雖然對畫圖的人來說很殘酷，但這就是現實。

單純以一眼看過去的印象來說，哪一張圖最吸引你的注意？

了解這個狀況之後，再看一次下面三張插圖。

我自己是覺得B圖最吸睛。

我相信很多人應該跟我一樣會選擇B圖，原因我之後會解釋。

C

B

A

雖然B圖第一眼看起來最吸睛，卻不見得是畫得最好的圖。這裡講的終究是「直覺」，論好壞則又是另外一回事了。

所以畫圖時，第一印象的強度非常重要。

所謂吸睛的圖，是你只瞥一眼便會下意識感到驚豔的圖。

不過，怎麼樣才能創造「鮮明的第一印象」？只要畫過縮圖就能明白箇中道理。

而練習畫縮圖，有助於我們更加了解怎麼樣的圖更吸引人。

如果時間或場合等條件改變，我也可能選擇A圖或C圖。可是一張圖若缺乏在瞬間吸引目光的強烈印象，也很難讓人停下來細細觀看。

累積畫縮圖的經驗，久而久之就會培養出判斷的直覺。

換句話說，**你將懂得如何畫出「一眼就能吸引人的圖」**。

考量到這一點，B圖那種吸睛的強烈印象可不容小覷。

2 縮圖的資訊量恰到好處

很多人畫圖時都會犯一項毛病。

那就是**「資訊塞過頭」**。比如覺得自己畫得不太好看，決定多加一些東西，心想畫得複雜一點就能驚艷別人……

別誤會，我的意思絕對不是「不能畫得太細膩」。

我只是說，恰到好處的資訊量比較容易吸引人。

人都是憑第一印象決定要仔細觀賞一張圖還是滑掉不看。

忽視第一印象的強弱，一味增加畫面的資訊量，到頭來可能只會徒勞無功。

因為**資訊密度太高的圖**，往往會造成觀看者的負擔。

打個比方，假設你第一次到某間餐廳吃飯，會直接點超大份量的餐點嗎？

我想應該大多數人都會先點小份試味道，合自己胃口的話，之後再點大份的。畢竟如果不喜歡店家的口味，只會吃得很痛苦。

同樣的道理，第一次看到的圖也有其容易嘗試的尺寸和份量。

我們以這個觀點，重新審視下面三張縮圖。

「這張圖的資訊量對第一次看的人來說好不好接受」？在這個標準下，可想見 A 的資訊量或許多了點，B、C 感覺起來則比較乾淨，沒什麼負擔。

如果一開始就在尺寸大的畫面上畫個不停，畫到一半可能會突然產生追加資訊的衝動。

C

B

A

你可能會不自覺樂在其中，這邊多加一個角色，那邊多畫幾隻動物，回過神來整張圖已經塞了太多資訊。

尤其對畫圖有熱忱的人，總會不由自主東塞一點西塞一點，想要畫出一幅大作。

不過縮圖有尺寸限制，本來就畫不了多少東西，**就算不刻意也能拿捏好以畫面大小來說恰到好處的資訊量。**

防範自己畫出形同超大份料理的尷尬大作，也是這項練習方法的效果之一。

如果你有塞太多資訊在畫面上的壞習慣，務必嘗試看看一小時進步法。

3 縮圖容易比較、檢討

第三點才是能提升繪圖技巧的最大原因。

即使是人稱天才的畫圖高手，也鮮少能一次畫出充滿魅力的作品。

這些高手也是一次又一次挑戰，好不容易才能畫出一張魅力無窮的畫。

有些人可能會覺得：「連天才都這麼辛苦，我怎麼可能辦得到？」我得說，不必操這個心。

這種問題只要靠縮圖就能解決。

因為縮圖容易比較、檢討。

你可以畫好幾張插圖，擺在一起比較看看，然後從中選出你認為最好的一張。

盡己所能畫出目前最好的縮圖，並分析為什麼自己會受到那個類型強烈的吸引，這個過程有助於加深你對於畫圖的理解。

比方說這次範例的三張縮圖，其實是我為了下面這張作品繪製的配色草稿。

這張插畫要表現的概念是「雨天依然精神百倍的田中妹妹」。

根據這項概念比較三張縮圖的結果……

Ａ畫得很有魅力。

尤其溫柔的表情特別討喜，但是並不符合「雨天依然精神百倍」的概念。

配色也以冷色系居多，整體氛圍有些哀傷。

而且背景部分還有兩個人，以畫面尺寸來說，資訊量太多了。

Ｂ的感覺就很不錯。

田中妹妹跳起來的動作看起來很活潑，繽紛配色之中也利用繡球花表現梅雨季節的印象。

C 的色彩和田中妹妹的姿勢都給人活潑的印象，只是構圖太單純，以畫面比例還說人物也太小了一點。

這樣子風景的存在感比人物還強，因此也不符合這次的概念：「精神百倍的田中妹妹」。

因此，我判斷 B 最符合我想表現的概念，而且第一印象也很好，所以決定以 B 進行清稿。

與其一張圖從頭畫到尾，像這樣多畫幾張縮圖，相互比較、檢討，**更能弄清楚某個方案好在哪裡，又為什麼其他方案相形失色。**

這些體悟也會慢慢累積，培養你「找出最佳方案」的眼光，下一次畫圖時你就知道「上次塞了太多資訊，這次構思時要注意概念有沒有符合目的」。

而且比起一張圖只想得出一種方案的人，我們一次就可以累積三種成功或失敗的方案。

有些人花了二十個小時畫一張圖，畫完才發現畫面資訊量太多，提醒自己下次要注意。單純換算下來，我們的**成長速度應該會比這**種人快上三倍。

前面我也提過，那些縮圖可以直接當作配色
草稿使用。

追加劑⑤ 不動筆進步法

■ 建立於動筆基礎上的心法

我前面介紹了好幾種練習畫圖的方式，現在我要介紹「不畫圖也能進步」的方法。

而且這種方法效果奇佳。

我想有很多人迫不及待想知道了，不過為避免誤會，容我提醒各位，我在追加劑③說過「畫圖跟運動一樣」。

你終究要動筆才可能進步。

如果你平常不動筆，光嘗試我現在教你的方法，也不可能畫得更好。

「不動筆進步法」是建立在平時就會動手練習的基礎上才有效的方法。

乍聽之下可能令人失望，但我必須說，只靠**動筆練習的方法，其實很難與其他人拉開差距。**

一天只有二十四個小時。

無論你再努力，一天能畫畫的時間最多就是二十四個小時。

減去吃喝拉撒睡的時間，能畫圖的時間又更少了。

然而這種不畫也能進步的方法，可以讓你在有限時間內飛躍性提升練習成效。

換句話說，**即使你和其他人練習時間相同，甚至更少，還是可以遠遠勝過其他人。**這項進步法就是這麼犯規。

■ 插圖的魅力從何而來

你認為你的插圖，魅力來自什麼地方？

打個比方，想像現在有一個加油團。

加油團在聲援遠方的某人時，通常會用加油棒或兩隻手把嘴巴圈起來，讓加油聲傳更遠對吧？

但如果你想讓更多人聽見你的聲援，只能提高音量。而要做到這點，必須好好鍛練身體，才能擁有足夠的肺活量，喉嚨、丹田也才會有力。

只要丹田有力，不必扯破嗓子也能發出洪亮的聲音，不必硬撐也能長時間大喊。

這種大聲加油所需的「丹田力量」，換成畫圖的情況就是「覺察」。

「哇！這個題材真有趣」、「這些顏色搭配起來好漂亮」、「這種構圖真厲害」……

畫圖的人要盡可能增加上述這種「覺察」。**覺察得愈多，表現手法也會更有力量。**你能以更熱烈、有趣、震撼的方式呈現給觀看者，而且也不會有靈感枯竭的時候。

但反過來說，如果你缺乏新的覺察，表現將變得千篇一律、每況愈下，想傳達的概念失

去力量，靈感也終有用盡的一天。

對創作者來說，「覺察」才能為你帶來最強大的武器與能力。

那麼，我們要如何鍛鍊自己的覺察力？關鍵在於三個「不」。

① **不要查詢感想**
② **不要事不關己**
③ **不要隱瞞資訊**

接下來讓我一一說明。

1 不要查詢感想

麻木的生活會使五感變得遲鈍，可想而知，覺察力也會節節衰退。

然而我們卻總在無意之間做出抹煞自身感受與覺察力的行為。

那就是上網查詢別人的感想。

當你看完一部電影或一本書，會不會在了解自己的感受之前，就先上網查詢其他人的心得感想，深怕自己的感覺是錯的？

■ 重視自己的感受

其實我以前也會這樣。

我的感想經常和其他人不一樣，每次分享自己的感想都換來別人莫名其妙的表情，有段時間我對這種反應感到失落，滿腦子都在想：

「好討厭只有我的想法跟別人不一樣」、「到底什麼樣的感想才是對的」，於是不知不覺養成了上網查詢別人感想的習慣。

然而這樣做了好一段時間，我發現我變得毫無主見。怪的是，也是從那個時候開始，我畫圖時就想不出什麼點子了。

無論我想畫什麼，都害怕自己「畫得不

對」，結果根本沒辦法動筆。

我心想再這樣下去就糟了，所以趕緊禁止自

己上網查別人的感想。

不幸中的大幸是，我原本就隱約覺得「凡事

都要先看別人感想的習慣不太好」，所以才

有辦法懸崖勒馬。假如我沒有發現這個毛

病，恐怕連插畫家這條路都會走不下去。

我不再查詢別人的感想，雖然一開始心裡很

不踏實，但我時時提醒自己要有主見，即使

錯了也沒關係。

「開心」、「難過」、「可愛」、「感

動」、「火大」、「可憐」……

**我決定無論是正面還是負面的感受，都要全
盤接受。**

於是，「想畫畫的心情」慢慢回到了我身

上。

當時我才深深體會到，「對畫圖的人來說，

擁有自己的感想是多麼重要」。

那個時候，我內心不知道有多麼激昂。

唯有傾聽自己真實的心聲，才能有所覺察。

查詢他人感想並非毫無意義，想讓更多人看見自己的作品，適時了解他人想法，充其量只是缺乏感受的知識。

比起這些知識和技巧，先好好了解自己的感受，傾聽自己的想法，才是創作上最重要的事情。

好好聆聽自己的心聲，錯了也沒關係。這才是通往覺察的第一步。

② 不要事不關己

不要覺得其他人的事情都與自己無關。

這恐怕是三個「不」裡面最難做到的事情。

但我認為，有很多人就是因為做不到這一點才沒有長足的進步。

■ 成功人士的觀點

當你看到厲害的作品，或聽了成功人士的分享，感動之餘，是否也覺得「自己又不是他，怎麼可能辦得到」？

211

如果你只是謙虛，有時還算是一種美德，但如果你打從心底這麼想，那一刻起，你就不會再進步了。

在第一線大顯身手的一流創作者，看到優秀作品時絕對不會想「只有那個人才畫得出這種表現，與我無關」。

而是承認對方的厲害之處，同時帶著銳利的眼光觀察，思考自己會怎麼表現。

關於這個主題，我有一件非常深刻的記憶。

二〇一四年，我和《刃牙》的作者板垣老師講了一通電話。

當時，板垣老師剛結束為期一年的長期休假，正開始繪製刃牙系列的新連載《刃牙道》。

刃牙的粉絲應該都很驚喜，這個新系列講述「宮本武藏」因為DNA複製技術而復活，與生活在現代的刃牙等人交戰的故事。

某天，板垣老師突然打電話問我一個問題：

板垣老師
「齋藤老弟，
你聽過Halo 4（最後一戰4）嗎？」

齋藤

「咦……？

你說那個國外的遊戲嗎……？」

板垣老師

「對對對……我看了Halo的背景美術設定，

覺得很壯觀，想說可以用在刃牙裡面！」

齋藤

「……真的假的!!？」

板垣老師

「然後啊，我這次不是打算讓宮本武藏復活嗎？你能不能幫我把那個地下設施畫成

Halo的風格？我馬上把設定集的資料傳給你。」

我震驚得說不出話來。

我知道Halo是國外超知名大作，但在日本並不是那麼有名，更別提當時年近六十的板垣老師竟然會被遊戲的美術設定感動，甚至去想：

「這不知道能不能用在我的漫畫裡面……對了！可以用在這個部分！」

我不禁訝異，板垣老師的自我要求竟然這麼高……。

乍看之下與自己領域毫不相干的資訊，竟然也可以設法為己所用，思考自己可以如何料理一番，這種能力與想像力實在令人折服。

我也打從心底佩服這種「一流創作者的心態」。

在這次的震撼教育之後，每當我對任何東西產生感動，或接觸到任何有價值的資訊時，都會思考：

「我可以怎麼運用這些東西……」

3 ‖ 不要隱瞞資訊

這對於增加覺察的數量或消化資訊都有極好的效果。

不要隱瞞資訊，換句話說，把你知道的一切告訴其他人。

將你自己取得的資訊、感動的作品，統統分享給其他人知道。

你可能會想：「如果我說出去，不就沒辦法跟其他人拉開差距了嗎？」

一般人往往認為有價值的資訊必須獨占，不能告訴任何人，否則會降低資訊的價值。然而事實正好相反。

我們應該**盡量分享有價值的資訊！**

■ **在學習方法上拉開差距**

為什麼要分享？因為以分享為前提吸收資訊，吸收的效率跟覺察的數量都會大幅增加。

下圖是我對人在學習一件事情時的概念。

學習彷彿走入一座埋藏寶石的洞窟，愈深處的地方，藏著愈多價值連城的寶石。

但是，並非所有人都能抵達洞窟的最深處，搜刮所有的寶石。

因為一個人所能獲得的資訊量，取決於他有多主動、多積極去參與那件事情。

如果以被動、消極的態度面對事情，只能止步洞窟入口附近，獲得少少的寶石。

但是秉著主動且積極的態度，就能深入洞窟，獲得大量寶石。

那麼，怎麼樣叫作積極？

就是**「不要隱瞞資訊，全部告訴別人」**。

這座洞窟就像左圖所示，分成三個階段：

「知道」、**「行動」**、**「教導」**。

216

「知道」就是只用看的、用聽的。可想而知，這種消極的學習態度，效果也好不到哪裡去。

我相信很多人為了學得紮實一點，都會進入「行動」的階段，找人討論或是身體力行。

如果再往下一個階段推進會怎麼樣？華盛頓大學曾發表一項研究報告，探討學習態度與學習成效的關聯[※]。

研究人員將受試者拆成兩個組別，請他們閱讀同一篇文章。

A組被告知「文章讀完後要考試」，即是以「行動」為前提進行學習的組別。

B組則被告知「文章讀完後要向其他受試者說明內容」，即是以「教導」為前提進行學習的組別。

兩組都只有十分鐘的時間，閱讀過程禁止在文章上畫線，也不能做任何筆記。

實驗結果，B組受試者的評量數值比A組還要優秀。

結論是，雖然實驗時間很短，不過以教導為前提進行學習的組別，記住了更多重要的內容和詞彙，也能更快想起學習的內容。

※Nestojko, John & Bui, Dung & Kornell, Nate & Bjotk, Elizabeth. (2014). Expecting to teach enhances learning and organization of knowledge in free recall of text passages. Memory & cognition. 42. 10.3758/s13421-014-0416-z.

以前面的比喻來說，就是這個組別以更有效率的方式，取得了更多洞窟內的寶石。

學習的態度，會影響我們獲得的寶石數量與價值。

積極接觸資訊，可以提高學習的效率。換句話說，以「教導別人」為前提學習，其實對自己來說也是好處最多的方法。

各位不妨試試看，抱著「分享給其他人」的心態，重看一遍書中或我的影片中你覺得不錯、有幫助的內容。

我相信你會獲得很多「知道」的被動狀態時沒發現的資訊，意識到某些部分是在說什麼事情，也會發現一些之前沒注意到的東西。

■ 憑藉三個「不」進步

不要動不動去搜尋別人的感想，要有自己的感想。

不要對自己的感想置身事外，要思考納為己用的可能。

不要獨享因此創造的價值與資訊，要分享給其他人。

應該說，以分享為前提接觸作品與資訊就是最好的情況。

這麼一來，你累積的知識量與技術量都將大幅增加。

每個人擁有的時間都一樣，為了在同樣時間內比別人更有效率地提升自己的繪圖技巧，各位務必留意這三個「不」。

推薦影片

【危險】做了●●會讓你的圖變難看

這部影片是根據我自己過去碰上瓶頸時的經驗，分享**妨礙自己進步的三種行動**，並解釋如何迴避這些一個不小心就容易犯下的毛病。如果你感覺自己最近沒什麼進步，想要加快成長速度，推薦你看看這部影片。

獻給拿起本書的你

最後，我要稱讚願意實行三個月練功法的你。

一般人都不喜歡「輸的感覺」，你卻滿懷勇氣下定決心，「為了讓自己畫得更好，受盡挫折也在所不惜」。

以角色扮演遊戲的情況來比喻，沒有人喜歡輸給大魔王。

大部分的人都因為「不想輸」，所以會先把等級練高，準備像樣的武器、防具，以及充足的恢復道具，做足「不會輸的準備」再挑戰魔王。

然而要在高手雲集的世界脫穎而出，開創自己大顯身手的未來，靠這種慢吞吞的戰鬥方式恐怕很難、很難在短時間內實現理想。

220

而你，也隱隱約約明白這件事情。

所以你才判斷，要不如「現在輸」。

你決定從挫敗的經驗中汲取勝利所需的一切。

對於充滿勇氣做出決定的你，我要獻上讚譽。

這個決定相當苦澀，然而你走的路絕對沒有錯。

但當你修練結束，你的眼裡將再也看不到一丁點悲淒。

過程或許很辛苦，嚐盡辛酸也是在所難免，

因為貫徹這套練功法的你，已經緊緊抓住了努力的結晶。

那是以普通方法練習絕對無法得到的東西。

只有你，才能得到這種令人瞠目結舌的描繪能力。

你獲得了

「將想像化為現實的能力」

221

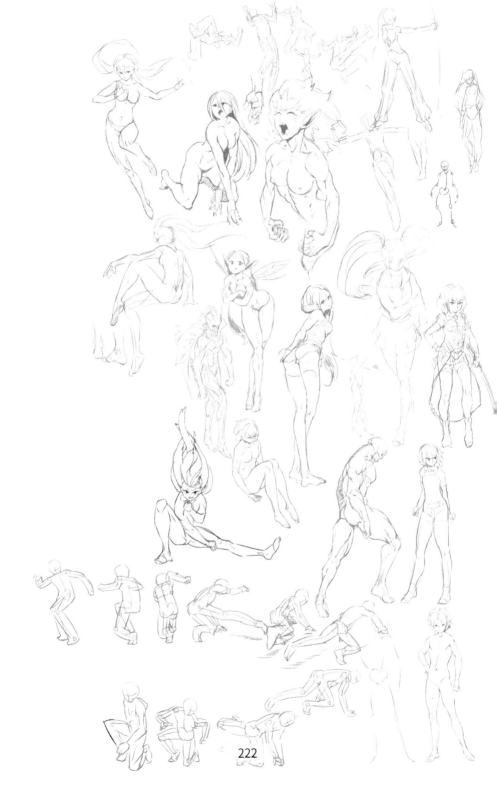

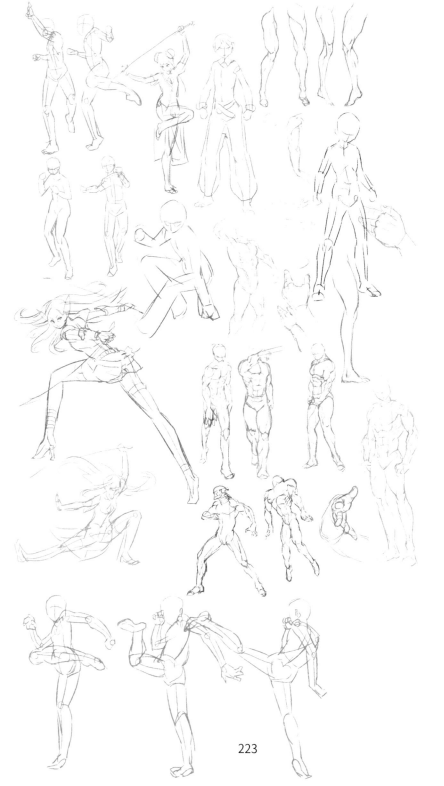

223

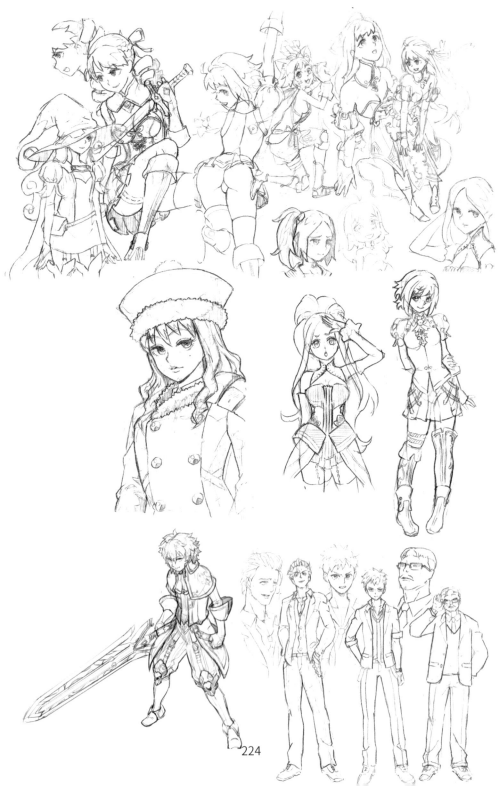

224

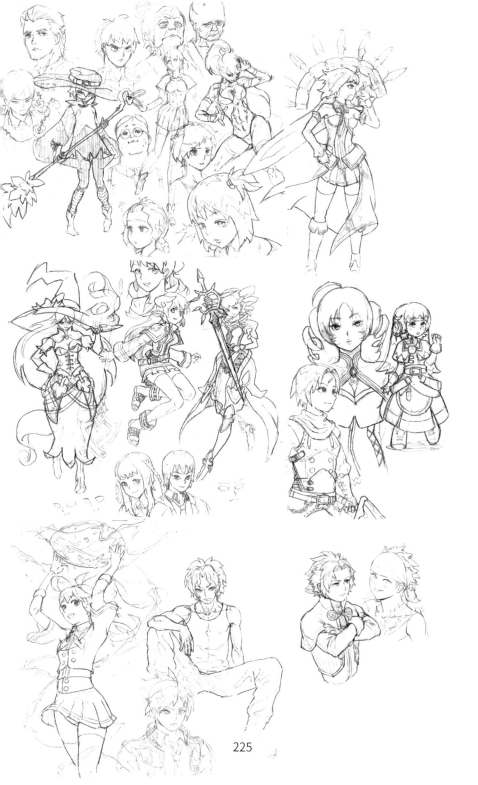

225

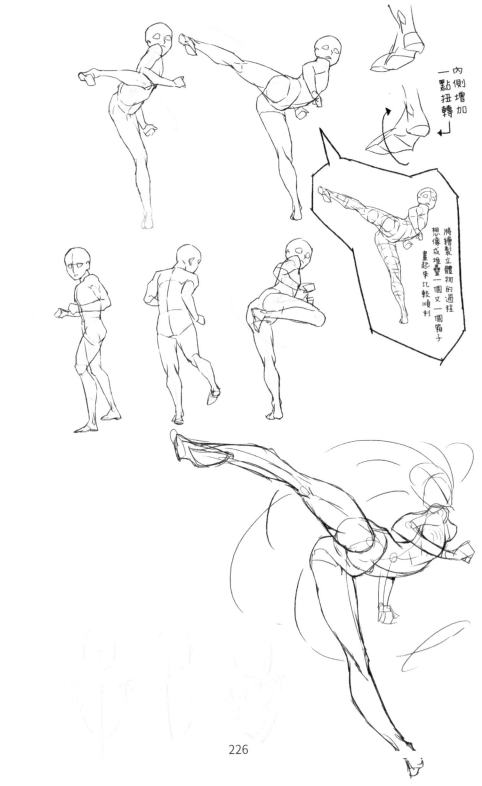

內側增加一點扭轉

將繪製立體物的過程想像成堆疊一個又一個箱子畫起來比較順利

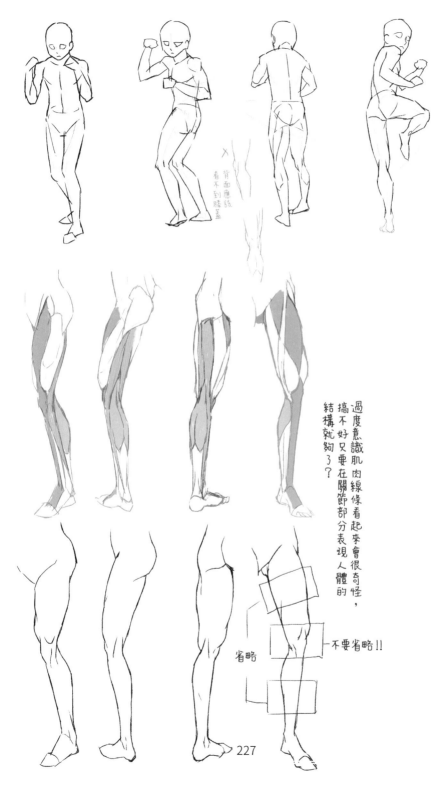

X 背面應該看不到膝蓋

過度意識肌肉線條看起來會很奇怪，搞不好只要在關節部分表現人體的結構就夠了？

省略

不要省略!!

227

男人的腰往前凸出

229

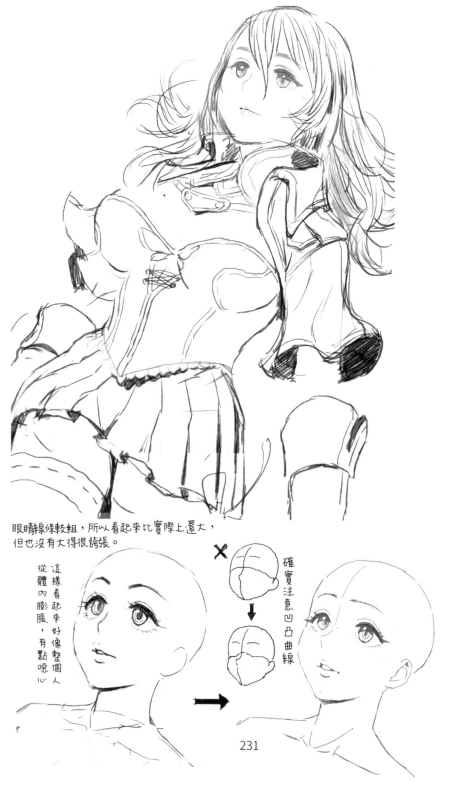

眼睛線條較粗，所以看起來比實際上還大，
但也沒有大得很誇張。

這樣看起來好像整個人
從體內膨脹，有點噁心

確實注意凹凸曲線

231

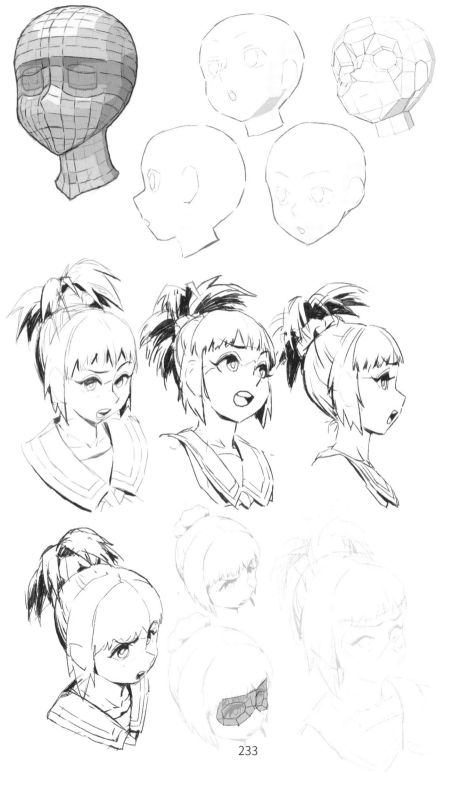

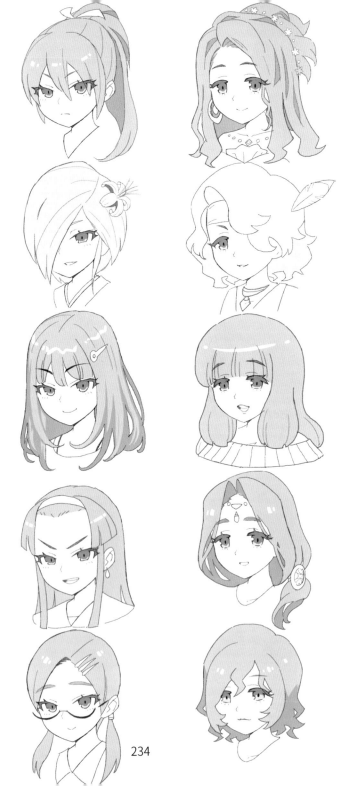

234

總之先畫畫看

眼睛畫太擠

如果忘掉另一邊的臉頰也會變得很奇怪

搞不好可以用畫體感眼睛的立體感（眼底和眼球的邊緣畫應該畫成陰影，結果猜對了）

237

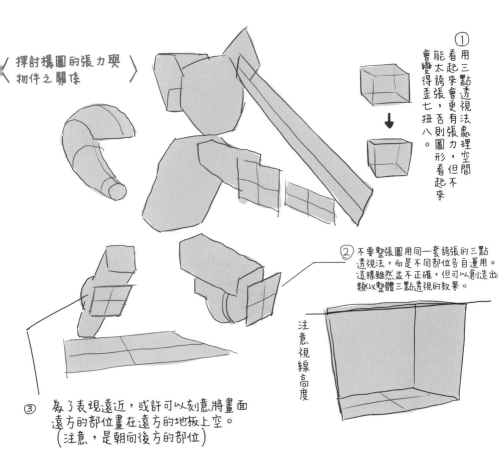

< 探討構圖的張力與
物件之關係 >

① 用三點透視法處理空間，但不看起來會太誇張，更能有張力，否則圖形看起來會變得歪七扭八。

② 不要整張圖用同一套誇張的三點透視法，而是不同部位各自運用。這樣雖然並不正確，但可以創造出類似整體三點透視的效果。

注意視線高度

③ 為了表現遠近，或許可以刻意將畫面遠方的部位畫在遠方的地板上空。（注意，是朝向後方的部位）

④ 減少與畫面平行的面，也可以增加立體感。

有特色的物件畫大一點。

我發現畫出倒彎的曲線可以有效避免物件顯得枯燥。

稍微用三點透視呈現空間
├ 想像人物處在立體空間，留意姿勢表現
│ ├ 注意遠近感
│ └ 減少和畫面平行的面
└ 物件的構造要畫得又大又清楚
 ├ 畫出相同物件但旋轉角度可以彰顯規模
 └ 想要強調的部位可以用「誇張的透視法」表現，增加張力

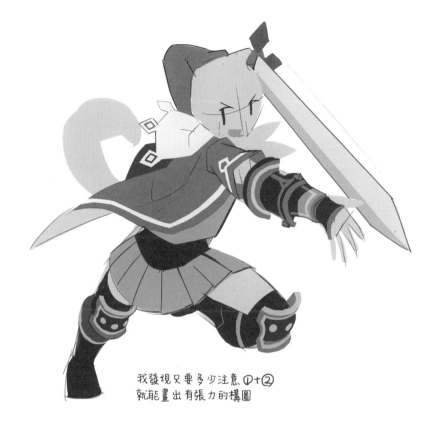

我發現只要多少注意①+②
就能畫出有張力的構圖

TITLE

三個月打敗齋藤直葵

STAFF		ORIGINAL JAPANESE EDITION STAFF	
出版	瑞昇文化事業股份有限公司	文・絵・監修	さいとうなおき
作者	齋藤直葵	編集/デザイン	えでぃた
譯者	沈俊傑		

創辦人 / 董事長	駱東墻
CEO / 行銷	陳冠偉
總編輯	郭湘齡
責任編輯	張聿雯
文字編輯	徐承義
美術編輯	謝彥如
國際版權	駱念德　張聿雯

排版	洪伊珊
製版	明宏彩色照相製版有限公司
印刷	龍岡數位文化股份有限公司

法律顧問	立勤國際法律事務所　黃沛聲律師
戶名	瑞昇文化事業股份有限公司
劃撥帳號	19598343
地址	新北市中和區景平路464巷2弄1-4號
電話	(02)2945-3191
傳真	(02)2945-3190
網址	www.rising-books.com.tw
Mail	deepblue@rising-books.com.tw

初版日期	2023年9月
定價	380元

國家圖書館出版品預行編目資料

三個月打敗齋藤直葵/齋藤直葵作；沈俊傑譯. --
初版. -- 新北市 : 瑞昇文化事業股份有限公司,
2023.09
240面 ; 14.8x21公分
譯自 : イラスト最速上達法
ISBN 978-986-401-654-9(平裝)
1.CST: 插畫 2.CST: 繪畫技法

947.45　　　　　　　　　　　　112011728